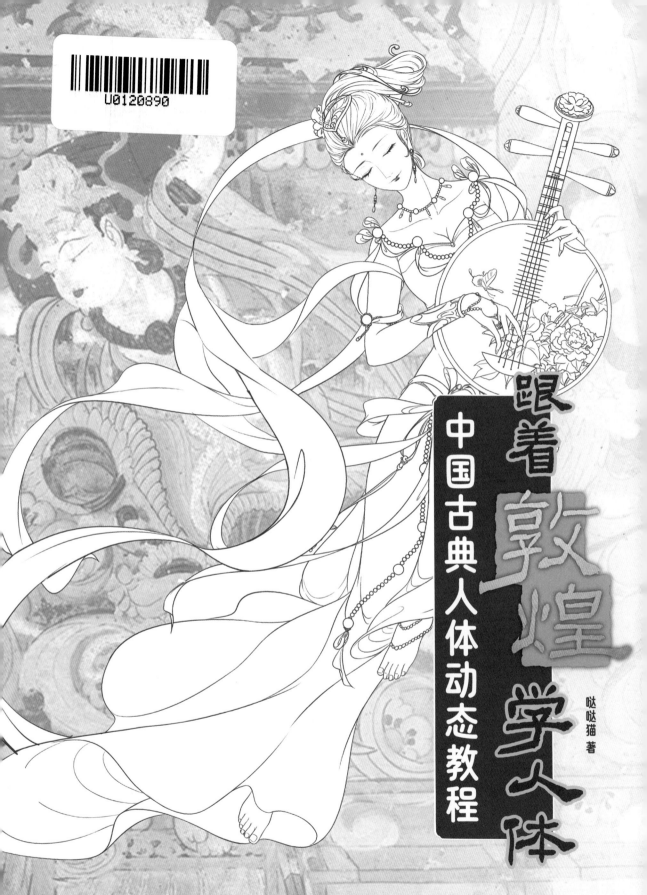

跟着**敦煌**学人体

中国古典人体动态教程

哒哒猫 著

人民邮电出版社
北京

图书在版编目（ＣＩＰ）数据

跟着敦煌学人体：中国古典人体动态教程 / 哒哒猫
著. -- 北京：人民邮电出版社，2024.5
ISBN 978-7-115-63699-7

Ⅰ. ①跟⋯ Ⅱ. ①哒⋯ Ⅲ. ①人物画技法－教材
Ⅳ. ①J211.25

中国国家版本馆CIP数据核字(2024)第033652号

内 容 提 要

本书基于对敦煌壁画中人物形态的分析与解构，结合漫画绘制风格，进行人体动态的绘画教学。

全书共六章。第一章介绍了敦煌壁画的现状、艺术地位，以及为何选择从敦煌壁画学习人体动态等；第二章结合9幅敦煌壁画，讲解常规动态漫画人物的绘制；第三章结合7幅横身飞天壁画，讲解横身飞行姿态漫画人物的绘制；第四章结合6幅纵身飞天壁画，介绍俯冲姿态漫画人物的绘制；第五章结合9幅旋身飞天壁画，讲解扭转身姿飞行漫画人物的绘制；第六章收录了55幅不同姿态的敦煌古典人物动态素材，供读者在创作时临摹使用。

本书可以作为漫画爱好者、画师的学习临摹用书。书中有大量精美的素材图片，对于传统文化爱好者研究中国古典文化也能提供帮助。

◆ 著　　　　　哒哒猫
　　责任编辑　　魏夏莹
　　责任印制　　周昇亮

◆ 人民邮电出版社出版发行　　北京市丰台区成寿寺路 11 号
　　邮编 100164　　电子邮件 315@ptpress.com.cn
　　网址　https://www.ptpress.com.cn
　　北京九天鸿程印刷有限责任公司印刷

◆ 开本：787×1092　1/16
　　印张：8　　　　　　　　　　　2024 年 5 月第 1 版
　　字数：205 千字　　　　　　　2024 年 5 月北京第 1 次印刷

定价：69.80 元

读者服务热线：(010)81055296　印装质量热线：(010)81055316
反盗版热线：(010)81055315
广告经营许可证：京东市监广登字 20170147 号

前言

　　敦煌，这个位于中国西北边陲的名城，自古以来就是丝绸之路上的一个重要节点，它为我们留存了数千年的历史和文化遗产，其中的壁画、雕塑更是向世人展示了中国古代艺术的辉煌成就。

　　壁画中的人物姿态优美，动作张弛有力，展现了独特的艺术美感。其中的飞天、乐舞伎更是大名鼎鼎，她们不仅仅是艺术品，更是回忆和见证，是敦煌文化的重要组成部分，也是中华民族文明的瑰宝。通过欣赏这些壁画，我们可以感受到古人卓越的审美，了解他们对于人体美的理解。

　　书中先对壁画进行分析解读，讲解画中人物动态的要点，解读敦煌壁画中的人物为什么美，并对其中一部分独具特色的动作，加以解析文字进行介绍；然后再根据现在漫画的审美需要，对壁画中人物的关键点进行修改、完善，进而创作出继承了传统美的新作品。

　　我相信，每个人都能从敦煌壁画中汲取智慧和灵感，并被这些动态人物形象的形神和魅力深深吸引。愿本书能够带领你踏上一段奇妙的敦煌之旅，开启心灵的探索之旅，提升你对人体结构及动态的认知，让你在创作中有长足的进步。

　　最后，感谢您的阅读与支持！

目录

第一章
敦煌 —— 跨越千年的美

第二章
尘世梵境 —— 人物常规动态分析

第三章
自在空游 —— 横身飞天动态分析

第六章

结构素材

第一章

敦煌——

跨越千年的美

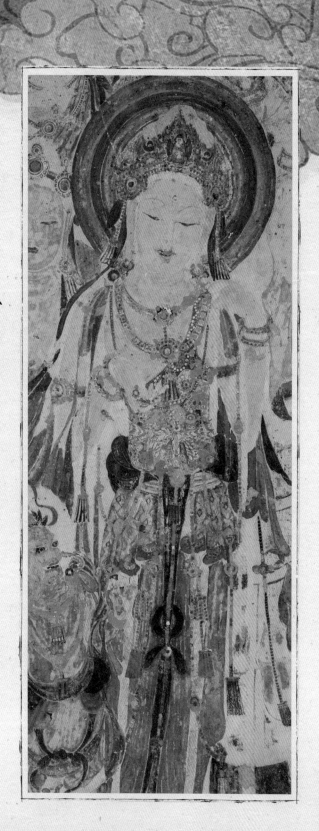

认识敦煌

在人类艺术史上，敦煌文化具有极特殊的地位。敦煌位于丝绸之路上，见证了中国、古印度、古希腊与古中亚文化在此交汇，并在长达七个世纪的时间里碰撞出璀璨的艺术火花。时至今日，这些留存在敦煌的文献、壁画与雕塑也依然蕴藏着无法估量的价值，它们无声地记录着昔日的辉煌。

敦煌壁画

在敦煌艺术中，壁画是数量极为庞大的一门分类，具有极长的时间跨度，留存了自魏晋到元代、风格迥异的绘画作品。

时至今日，壁画普遍出现了变色与褪色现象，例如，绘制肌肤所用的银朱、铅粉因氧化，已变成了如今的黑色，不复往日光彩。

随着时间的推移，因日晒、氧化、潮湿等的破坏，敦煌壁画终会渐渐消失褪色，在有限的时间内保护、记录并传播敦煌文化，已成为每一位热爱敦煌文化的年轻人新的使命与责任。

为何选择从敦煌学习人物动态

在敦煌壁画中，有大量丰富的人物形象，为我们留存了宝贵的关于古代服饰、音乐舞蹈的图像资料，可以说敦煌壁画是中国古典人物姿态与历史风貌的宝库。

因此，想要学习中国古典人体动态的精髓，敦煌壁画是首选的学习对象。

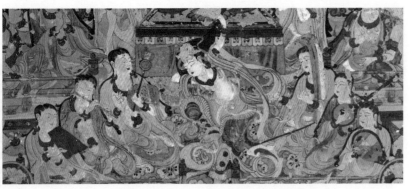

敦煌壁画中人物的静态动作恬静自然，动态动作则夸张而富有韵律，没有其他任何艺术作品能够与敦煌壁画中人物动作的华美灵动相媲美。

通过临摹敦煌壁画中人物的动态，能够进一步练习人体肌肉的形态，理解舞蹈的韵律，让绘制的人物动态更加生动鲜活。

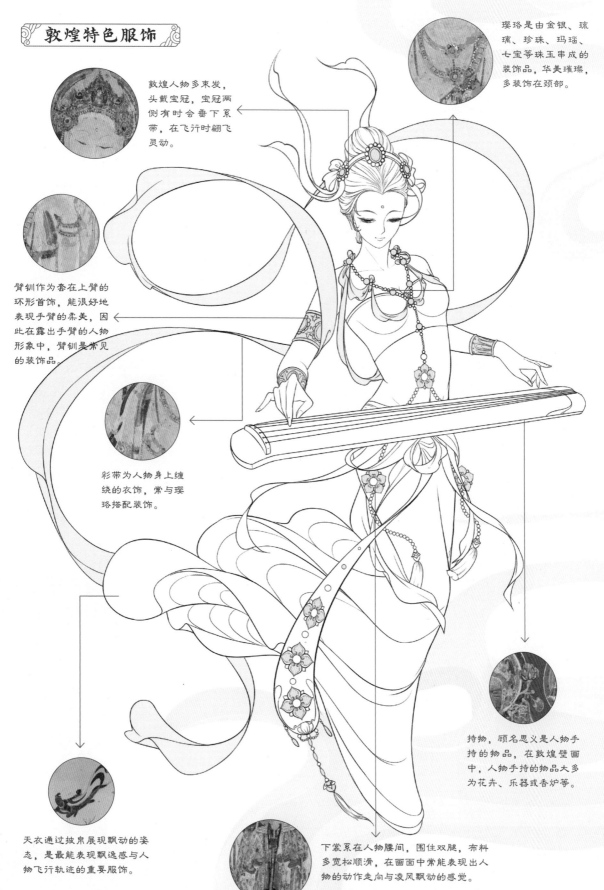

敦煌特色服饰

敦煌人物多束发，头戴宝冠，宝冠两侧有时会垂下系带，在飞行时翩飞灵动。

璎珞是由金银、琉璃、珍珠、玛瑙、七宝等珠玉串成的装饰品，华美璀璨，多装饰在颈部。

臂钏作为套在上臂的环形首饰，能很好地表现手臂的柔美，因此在露出手臂的人物形象中，臂钏是常见的装饰品。

彩带为人物身上缠绕的衣饰，常与璎珞搭配装饰。

持物，顾名思义是人物手持的物品，在敦煌壁画中，人物手持的物品大多为花卉、乐器或香炉等。

天衣通过披帛展现飘动的姿态，是最能表现飘逸感与人物飞行轨迹的重要服饰。

下裳系在人物腰间，围住双腿，布料多宽松顺滑，在画面中常能表现出人物的动作走向与凌风飘动的感觉。

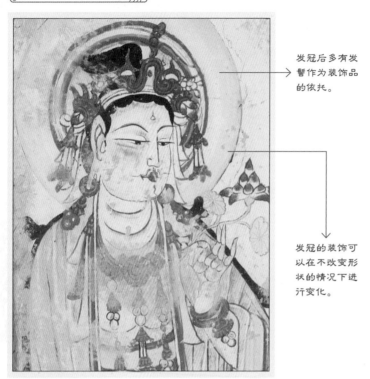

发冠后多有发髻作为装饰品的依托。

发冠的装饰可以在不改变形状的情况下进行变化。

发冠的外形可以看作半圆形，装饰集中在两端与中间位置。

敦煌首饰临摹

人物基础头身比

敦煌壁画中人物动态优美灵动，具有极强的观赏性和装饰感。但因为时代审美特点的差异，他们的身材比例与当下漫画常见的头身比差别很大。我们在创作中，可以将两者结合，创作出更具生命力的全新作品。

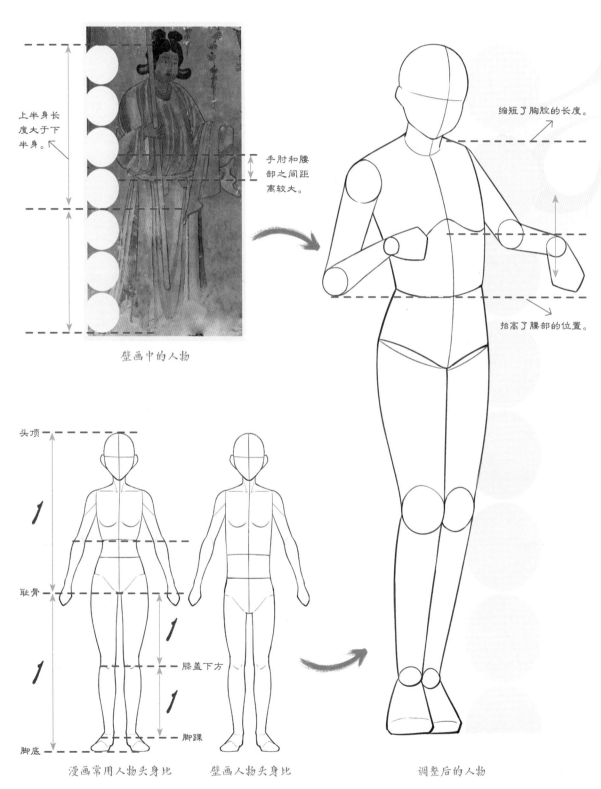

上半身长度大于下半身。

手肘和腰部之间距离较大。

壁画中的人物

缩短了胸腔的长度。

抬高了腰部的位置。

头顶

耻骨

膝盖下方

脚踝

脚底

漫画常用人物头身比

壁画人物头身比

调整后的人物

手足的结构与动作

敦煌壁画人物的手臂姿态，腿部姿态，以及手部动作和脚部动作受佛教手印和印度舞蹈动作影响很深，姿态优美而富有韵律感。了解手臂和腿部结构，可以更好地学习这些姿态，以便用到自己的作品中。

手臂、手的结构与运动

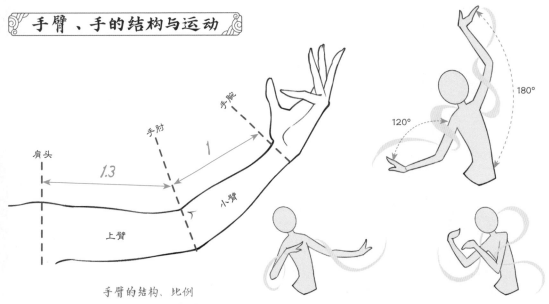

手臂的结构、比例

上臂通过肩关节做圆周运动，小臂只能向内侧弯曲。敦煌壁画中的动作多来源于舞蹈，需要合理搭配上下臂动作，展现优美的姿态。

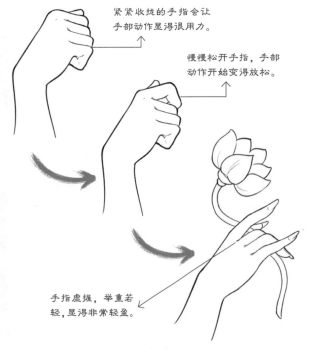

紧紧收拢的手指会让手部动作显得很用力。

慢慢松开手指，手部动作开始变得放松。

手指虚握，举重若轻，显得非常轻盈。

仙气飘飘的手姿

敦煌壁画中的手部动作轻柔，手指松弛，有着独特的韵味。这一点是值得我们认真学习的。

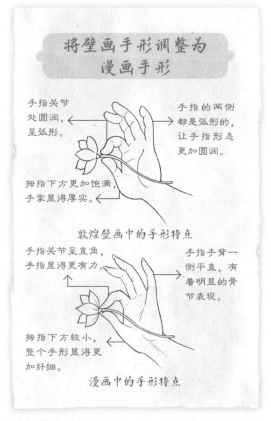

将壁画手形调整为漫画手形

手指关节处圆润，呈弧形。

手指的两侧都是弧形的，让手指形态更加圆润。

拇指下方更加饱满，手掌显得厚实。

敦煌壁画中的手形特点

手指关节呈直角，手指显得更有力。

手指手背一侧平直，有着明显的骨节表现。

拇指下方较小，整个手形显得更加纤细。

漫画中的手形特点

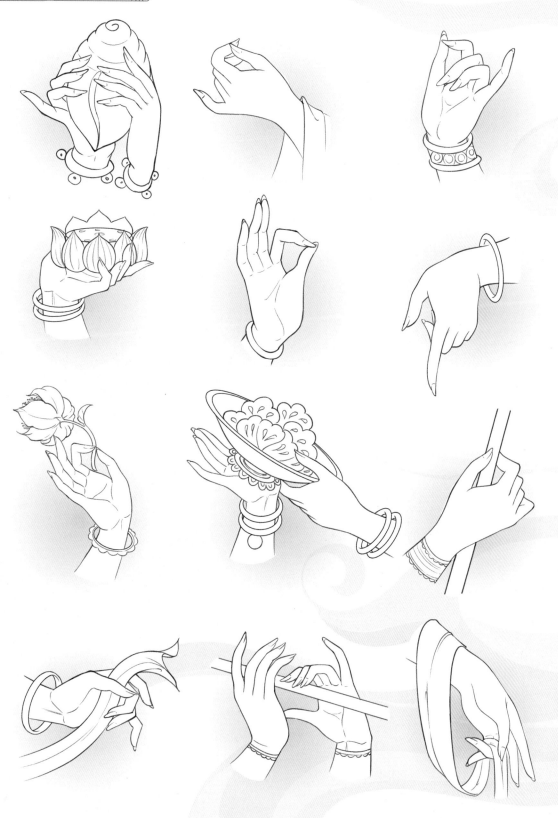

腿、脚的结构与运动

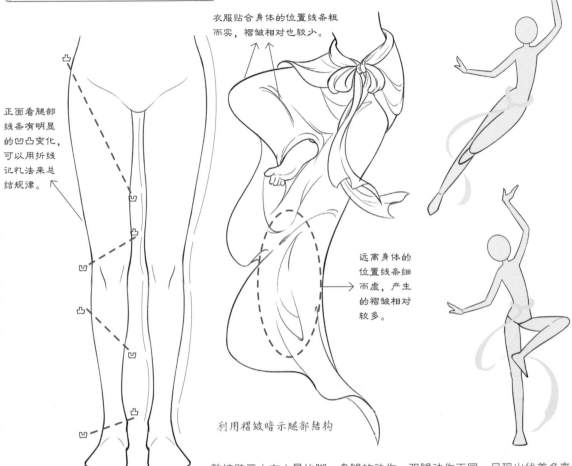

正面看腿部线条有明显的凹凸变化，可以用折线记忆法来总结规律。

衣服贴合身体的位置线条粗而实，褶皱相对也较少。

远离身体的位置线条细而虚，产生的褶皱相对较多。

利用褶皱暗示腿部结构

正面的腿部

敦煌壁画中有大量抬脚、盘腿的动作，双腿动作不同，呈现出优美多变的形态特点。同时为了支持人物转身、跳跃等动态，脚部往往会展现发力的动作。

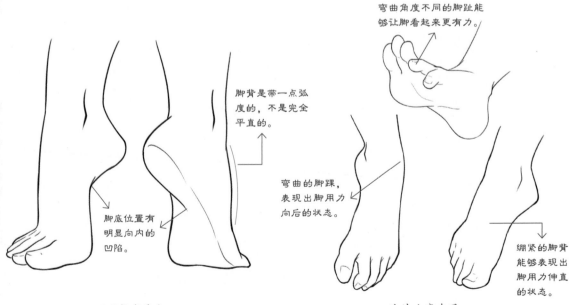

脚背是带一点弧度的，不是完全平直的。

脚底位置有明显向内的凹陷。

不同角度的脚

弯曲角度不同的脚趾能够让脚看起来更有力。

弯曲的脚踝，表现出脚用力向后的状态。

绷紧的脚背能够表现出脚用力伸直的状态。

脚的力度表现

古典的姿态与韵律

敦煌壁画中的人物动作有一种独特的韵律美，我们要先理解人体的基本结构与肌肉表现，才能更好地表现这种古典的韵律感。

身体结构与肌肉表现

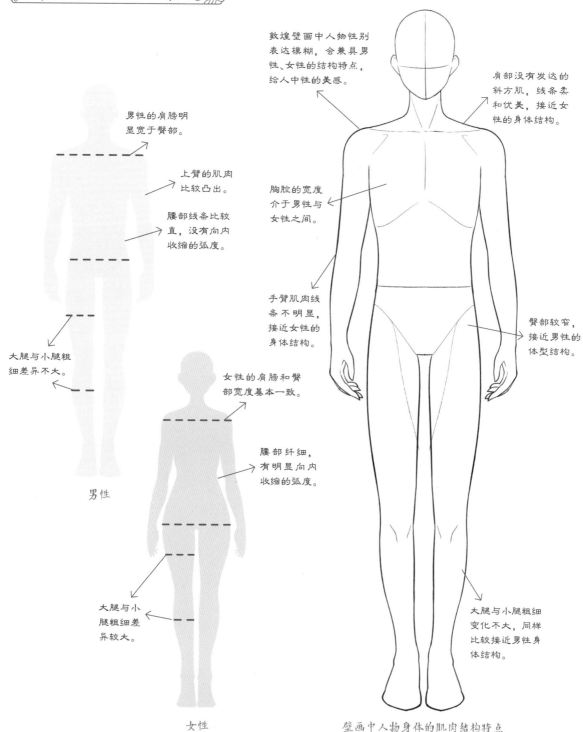

敦煌壁画中人物性别表达模糊，会兼具男性、女性的结构特点，给人中性的美感。

肩部没有发达的斜方肌，线条柔和优美，接近女性的身体结构。

男性的肩膀明显宽于臀部。

上臂的肌肉比较凸出。

腰部线条比较直，没有向内收缩的弧度。

胸腔的宽度介于男性与女性之间。

大腿与小腿粗细差异不大。

手臂肌肉线条不明显，接近女性的身体结构。

臀部较窄，接近男性的体型结构。

男性

女性的肩膀和臀部宽度基本一致。

腰部纤细，有明显向内收缩的弧度。

大腿与小腿粗细差异较大。

大腿与小腿粗细变化不大，同样比较接近男性身体结构。

女性

壁画中人物身体的肌肉结构特点

15

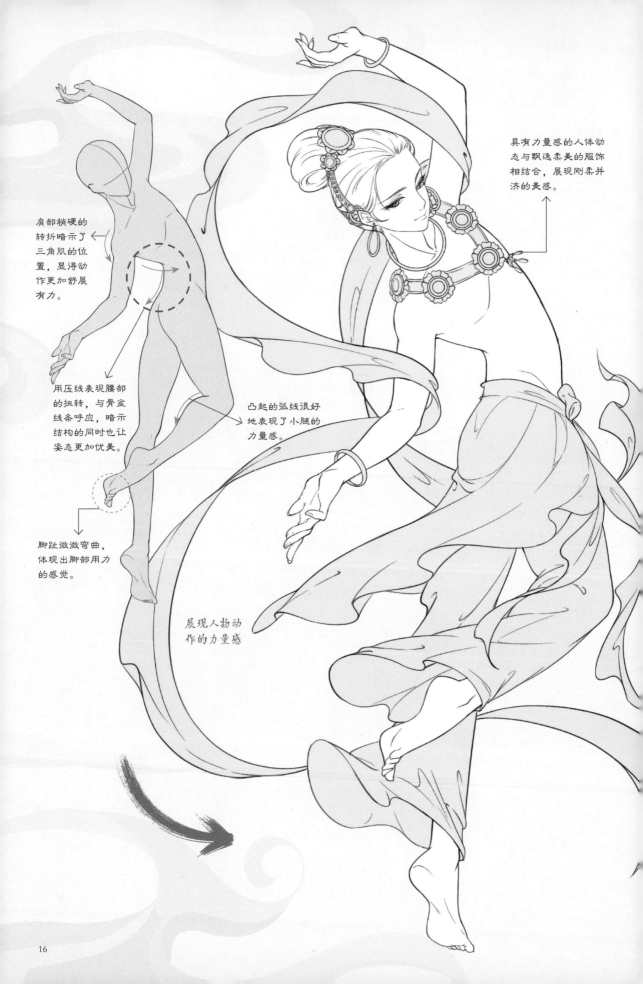

肩部稍硬的
转折暗示了
三角肌的位
置，显得动
作更加舒展
有力。

具有力量感的人体动
态与飘逸柔美的服饰
相结合，展现刚柔并
济的美感。

用压线表现腰部
的扭转，与骨盆
线条呼应，暗示
结构的同时也让
姿态更加优美。

凸起的弧线很好
地表现了小腿的
力量感。

脚趾激激弯曲，
体现出脚部用力
的感觉。

展现人物动
作的力量感

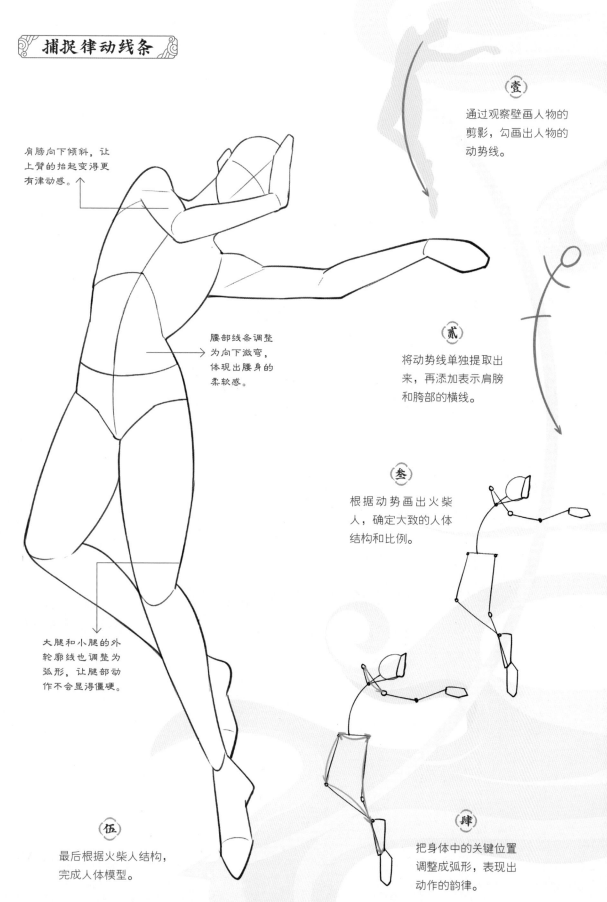

捕捉律动线条

肩膀向下倾斜，让上臂的抬起变得更有律动感。↑

腰部线条调整为向下微弯，体现出腰身的柔软感。

大腿和小腿的外轮廓线也调整为弧形，让腿部动作不会显得僵硬。

壹

通过观察壁画人物的剪影，勾画出人物的动势线。

贰

将动势线单独提取出来，再添加表示肩膀和胯部的横线。

叁

根据动势画出火柴人，确定大致的人体结构和比例。

肆

把身体中的关键位置调整成弧形，表现出动作的韵律。

伍

最后根据火柴人结构，完成人体模型。

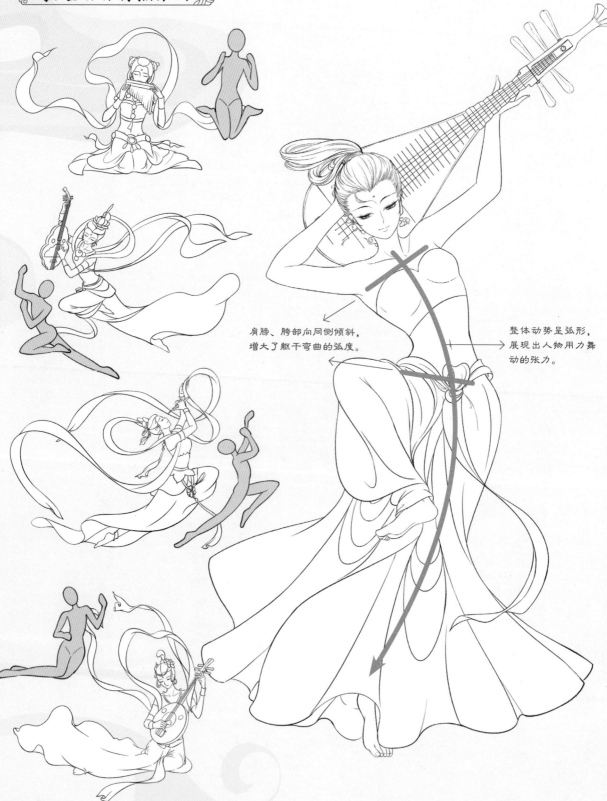

肩膀、胯部向同侧倾斜，增大了躯干弯曲的弧度。

整体动势呈弧形，展现出人物用力舞动的张力。

敦煌壁画中佛像、供养人动作娴静稳重，伎乐天力量感十足，飞天姿态飘逸充满幻想感。无论什么动作，只要抓住动势线，明确肩膀和胯部线条，都能轻松地分析出来。

第二章

尘世梵境——人物常规动态分析

思惟菩萨

《思惟菩萨》出自一处唐代深龛的内层龛，画面中菩萨跷腿而坐，以手支颌，微微垂眸似在静静思考，画面宁静祥和，给人安然闲适的感觉。

动态要点

【唐】莫高窟 057 窟主室西壁

图中思惟菩萨跷腿扶足，头部微侧，手指虚虚扶在脸颊边，并没有完全接触到头部，正因为这种将触未触的微妙距离，赋予了人物动感，也为画面留出了想象的空间，增强了视觉冲击。

在壁画中，可以看到人物跷起的大腿斜度是不太够的，两条大腿的长度也不一致，不符合实际结构。

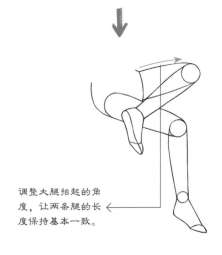

调整大腿抬起的角度，让两条腿的长度保持基本一致。

梳理分析壁画上的人物动态，并根据人物在实际情况下的四肢结构，对壁画人物进行长度和角度的调整，让整体更趋自然。

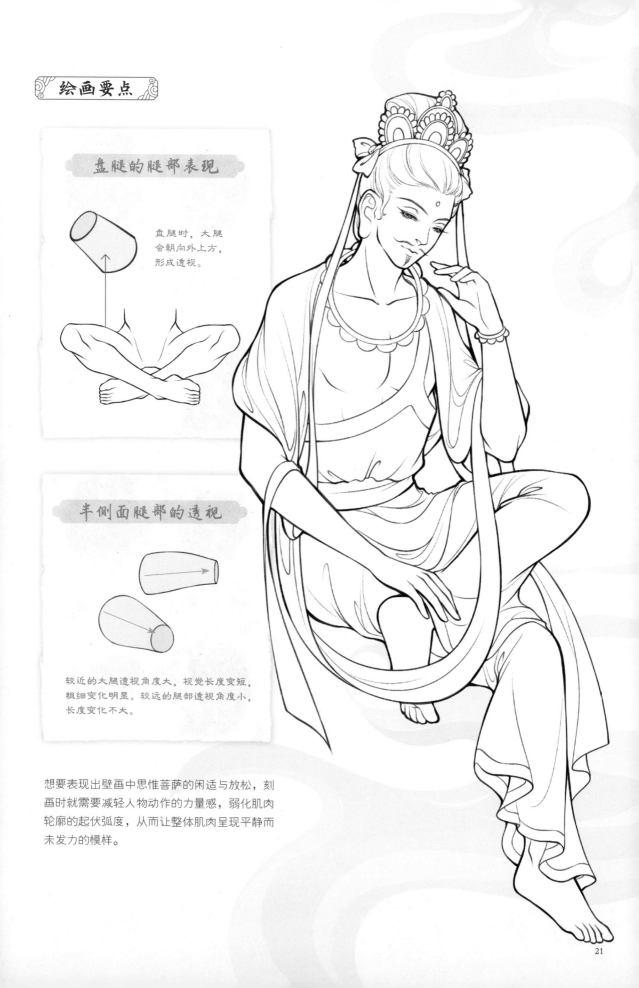

盘腿的腿部表现

盘腿时，大腿会朝向外上方，形成透视。

半侧面腿部的透视

较近的大腿透视角度大，视觉长度变短，粗细变化明显。较远的腿部透视角度小，长度变化不大。

想要表现出壁画中思惟菩萨的闲适与放松，刻画时就需要减轻人物动作的力量感，弱化肌肉轮廓的起伏弧度，从而让整体肌肉呈现平静而未发力的模样。

绘制步骤

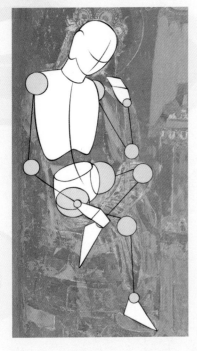

壹

根据壁画原图，找准人物侧身角度与整体动势的走向。

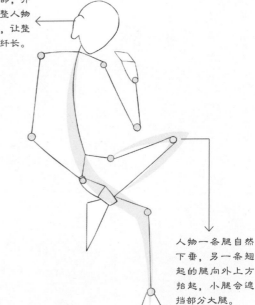

缩小头部，并据此调整人物头身比，让整体更为纤长。

人物一条腿自然下垂，另一条翘起的腿向外上方抬起，小腿会遮挡部分大腿。

贰

分析归纳人物的整体动势，并标注关节位置，方便后续细化。

叁

根据标注的关节节点，用几何图形进行躯干和四肢的结构调整。

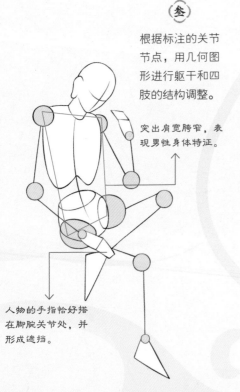

突出肩宽胯窄，表现男性身体特征。

人物的手指恰好搭在脚腕关节处，并形成遮挡。

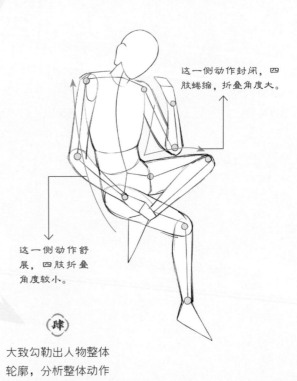

这一侧动作封闭，四肢蜷缩，折叠角度大。

这一侧动作舒展，四肢折叠角度较小。

肆

大致勾勒出人物整体轮廓，分析整体动作的收放。

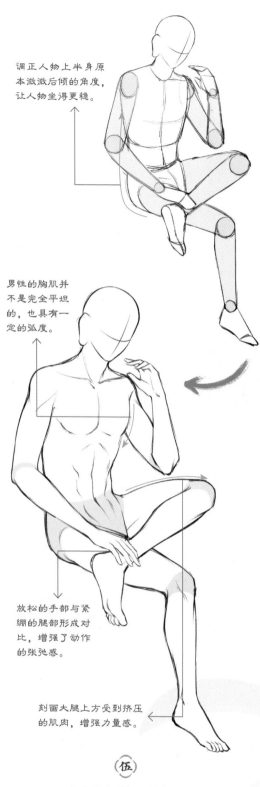

调正人物上半身原本激淞后倾的角度，让人物坐得更稳。

以肚脐为中线，向左右两侧延伸出胸部一半的宽度，即为腹肌的范围。

男性的胸肌并不是完全平坦的，也具有一定的弧度。

放松的手部与紧绷的腿部形成对比，增强了动作的张弛感。

刻画大腿上方受到挤压的肌肉，增强力量感。

(伍)

优化肌肉结构，并根据实际情况微调人物的动作，使之更加协调。

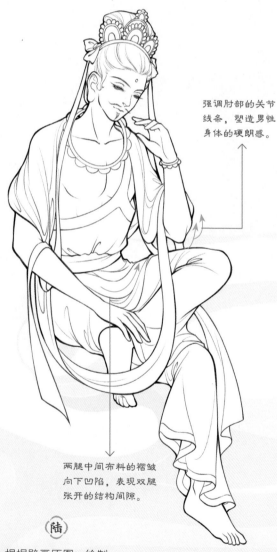

强调肘部的关节线条，塑造男性身体的硬朗感。

两腿中间布料的褶皱向下凹陷，表现双腿张开的结构间隙。

(陆)

根据壁画原图，绘制五官与服饰，完成造型的还原。

胡跪供养菩萨

《胡跪供养菩萨》出自唐代的壁画《观无量寿经变》，画面中，胡跪供养菩萨在中央平台上以花朵、香炉虔诚供养无量寿佛，画面环境清幽，与人物动作相互辉映，营造出佛国净土清幽华美的风貌。

动态要点

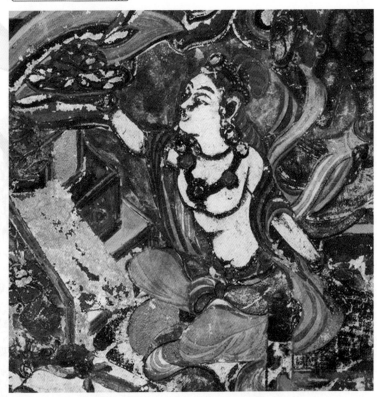

【唐】莫高窟 172 窟主室北壁

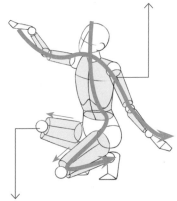

人物主要动势呈现连贯的 S 形，使身体线条更具流动感。

人物虽为相对封闭的跪姿，但双腿角度不同，呈现出随时能站起的动态感。

画面中，人物上半身在抬起手臂的牵引下形成前倾的身体动势，表现出正在动作中，给人非静止的不稳定感。

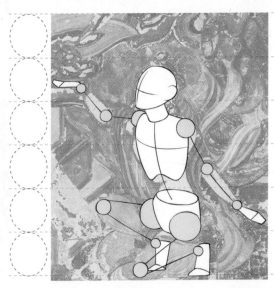

分析壁画人物时，可以看到人物上半身偏大，下半身腿部偏小，长度也不够，视觉上略微有头重脚轻的感觉。

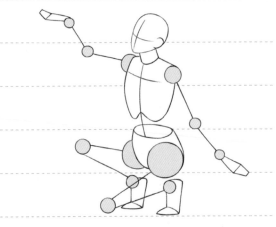

调整人物的头部大小，同时改善腿部短小的问题，让底盘更稳，使整体更匀称。

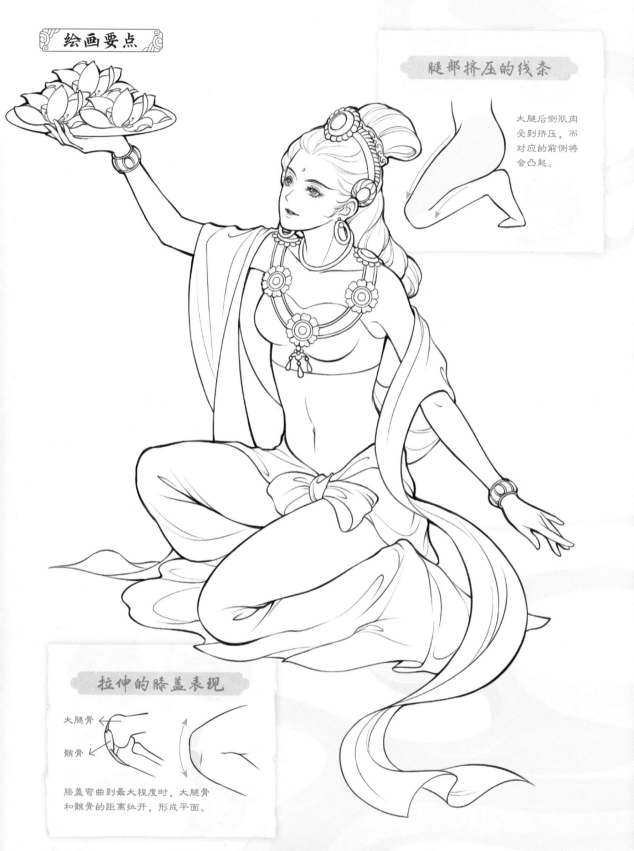

腿部挤压的线条

大腿后侧肌肉
受到挤压，而
对应的前侧将
会凸起。

拉伸的膝盖表现

大腿骨 →

髌骨 →

膝盖弯曲到最大程度时，大腿骨
和髌骨的距离拉开，形成平面。

调整人物身体比例后，由于壁画在双手处出现了斑驳痕迹，使得我们无法清晰观察到动作的细节，因此可以在不
影响整体动作的基础上发挥想象，选择优美的手势填补这一空白。

绘制步骤

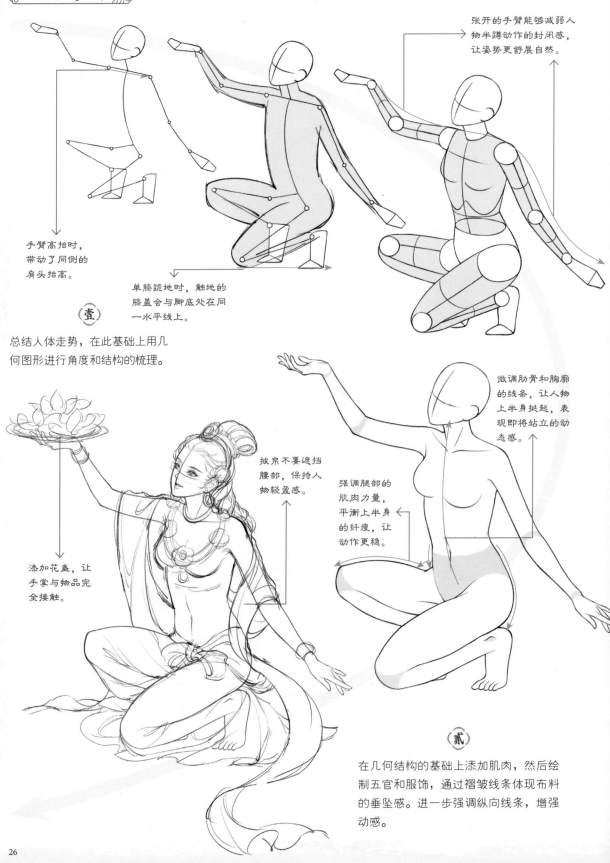

张开的手臂能够减弱人物半蹲动作的封闭感，让姿势更舒展自然。

手臂高抬时，带动了同侧的肩头抬高。

单膝跪地时，触地的膝盖会与脚底处在同一水平线上。

壹

总结人体走势，在此基础上用几何图形进行角度和结构的梳理。

微调肋骨和胸廓的线条，让人物上半身挺起，表现即将站立的动态感。

披帛不要遮挡腰部，保持人物轻盈感。

强调腿部的肌肉力量，平衡上半身的纤瘦，让动作更稳。

添加花盖，让手掌与物品完全接触。

贰

在几何结构的基础上添加肌肉，然后绘制五官和服饰，通过褶皱线条体现布料的垂坠感。进一步强调纵向线条，增强动感。

持莲供养人

《持莲供养人》出自唐代的《说法图》，画面中一位女性供养人端坐在织毯上，手持莲花，仪态娴静，为典型的初唐时期女子形象。

动态要点

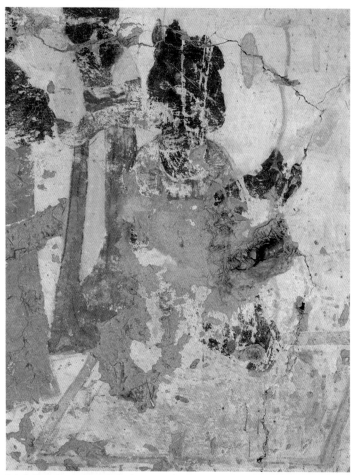

【唐】莫高窟 329 窟主室东壁

人物背脊挺直舒展，可以突显背臀曲线，减弱封闭感。

人物整体偏静，并没有大幅度动作，放松舒展的手臂是平衡整体姿态僵硬的关键。

由于壁画在手部位置出现了明显的斑驳，只能隐约观察到手部走势。因此在刻画动态时，可以在保持基本走势的基础上，选择一个更符合握物状态的动作进行描绘。

虽然壁画出现破败斑驳的痕迹，但通过残留的色块，仍能看出人物跪坐的端正姿势，并且由此可以推断出人物交叠放置膝头的双手，以及曼妙流畅的腰背曲线。

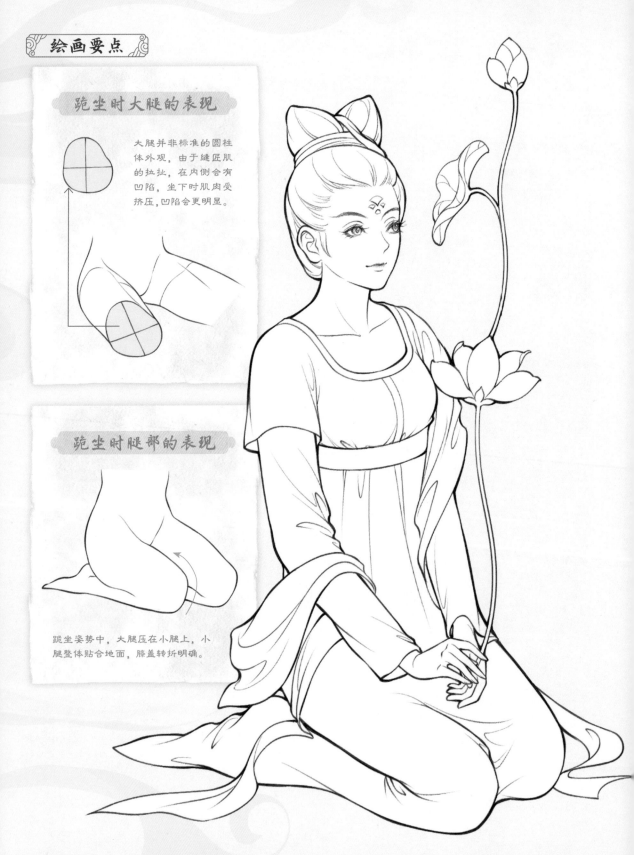

跪坐时大腿的表现

大腿并非标准的圆柱体外观，由于缝匠肌的拉扯，在内侧会有凹陷，坐下时肌肉受挤压，凹陷会更明显。

跪坐时腿部的表现

跪坐姿势中，大腿压在小腿上，小腿整体贴合地面，膝盖转折明确。

在敦煌壁画中，供养人的姿势大多为站立或跪坐，端庄的姿态能够突显人物的虔诚，因此在刻画这类动作幅度不大的姿势时，表现出准确的结构便显得更为重要。

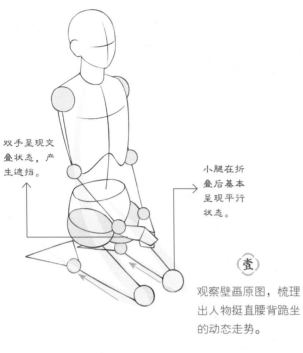

双手呈现交叠状态，产生遮挡。

小腿在折叠后基本呈现平行状态。

（壹）

观察壁画原图，梳理出人物挺直腰背跪坐的动态走势。

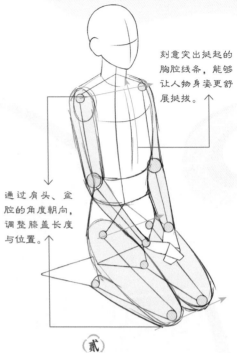

刻意突出挺起的胸腔线条，能够让人物身姿更舒展挺拔。

通过肩头、盆腔的角度朝向，调整膝盖长度与位置。

（贰）

在动态走势基础上，大致绘制人物身体轮廓，并对躯干角度进行调整。

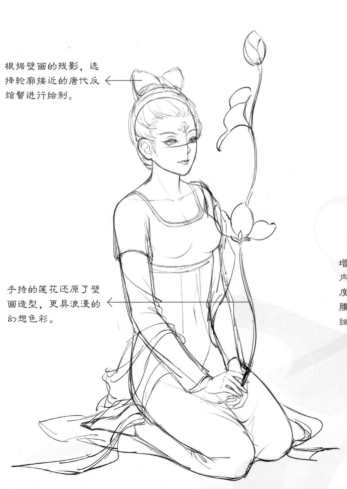

根据壁画的残影，选择轮廓接近的唐代反绾髻进行绘制。

手持的莲花还原了壁画造型，更具浪漫的幻想色彩。

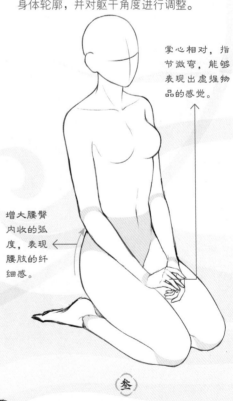

掌心相对，指节微弯，能够表现出虚握物品的感觉。

增大腰臀内收的弧度，表现腰肢的纤细感。

（叁）

细化手部、身体细节，并根据壁画查找资料，还原人物的衣着样貌。

王后寻鹿

在《鹿王本生图》系列壁画中，其中一段绘有王后要求国王为她寻找九色鹿的踪迹，以便获得它皮毛的情节。壁画中王后半倚在国王身上，动作柔媚自得，极具感染力。

动态要点

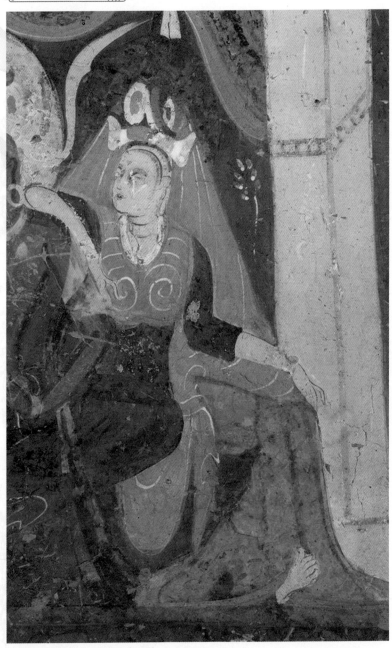

【北魏】莫高窟第 257 窟主室西壁

画面中人物双臂左右舒展，整体呈现左低右高的身体动势。虽然基础动作仍然是坐姿，但扭腰、翘脚等动作增加了曲线扭转，打破了原有的沉闷。

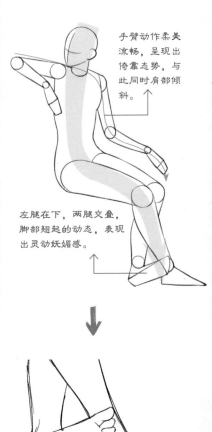

手臂动作柔美流畅，呈现出倚靠态势，与此同时肩部倾斜。

左腿在下，两腿交叠，脚部翘起的动态，表现出灵动妖媚感。

找准腿部的动态后，同时要对脚部进行相应的调整。左脚内侧朝外，右脚外侧不变。

根据壁画中人物的服装走向，梳理角色的腿部动作，以避免在后续的绘制过程中出现结构混乱的错误。

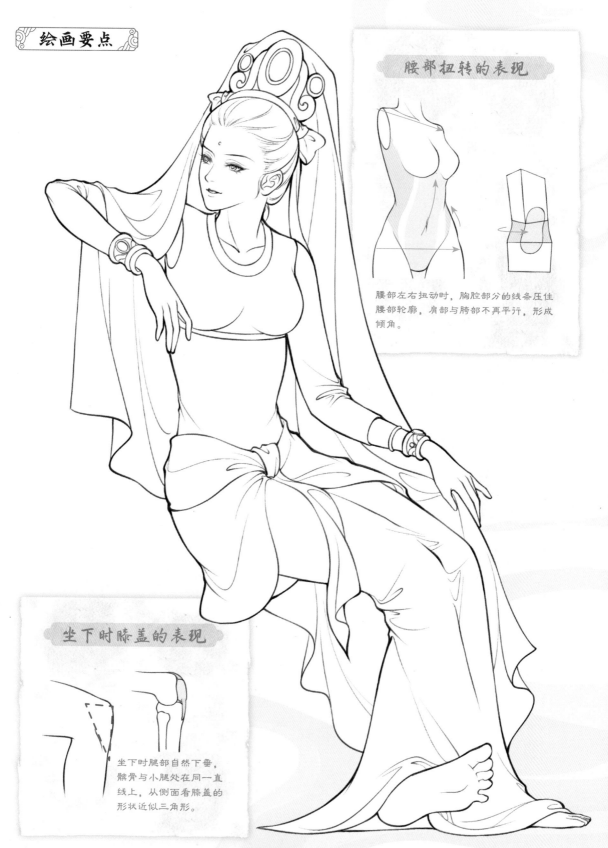

腰部扭转的表现

腰部左右扭动时，胸腔部分的线条压住腰部轮廓，肩部与胯部不再平行，形成倾角。

坐下时膝盖的表现

坐下时腿部自然下垂，髌骨与小腿处在同一直线上，从侧面看膝盖的形状近似三角形。

虽然壁画上人物的面目较为模糊，但是我们仍然能够通过观察王后丰富的肢体语言，在刻画时强调肢体线条的流畅，并从手部动作等细节突出姿态的柔美，还原她的妩媚。

绘制步骤

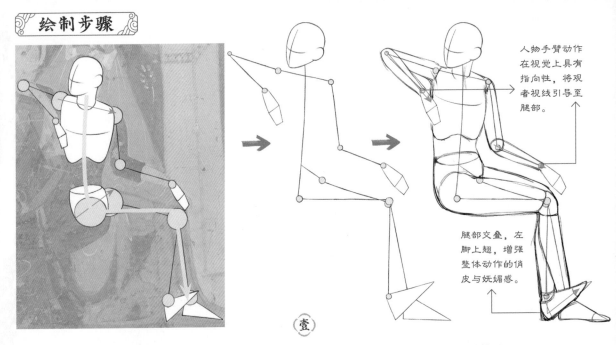

人物手臂动作在视觉上具有指向性，将观者视线引导至腿部。

腿部交叠，左脚上翘，增强整体动作的俏皮与妩媚感。

壹

归纳壁画中人物的坐姿动态，并确定胸腔与盆腔的角度，同时在火柴人结构的基础上绘制外轮廓的草图。

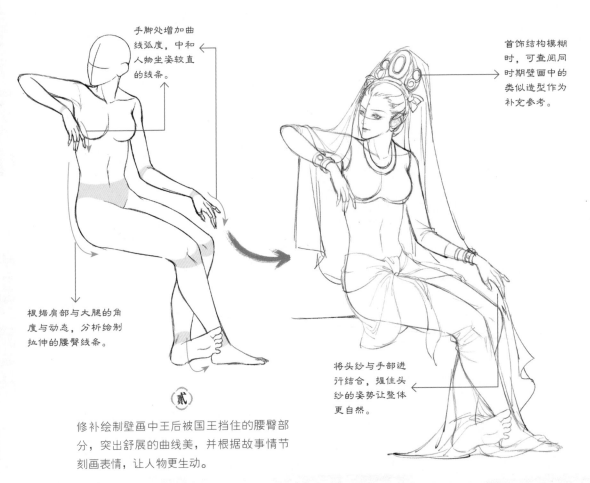

手脚处增加曲线弧度，中和人物坐姿较直的线条。

首饰结构模糊时，可查阅同时期壁画中的类似造型作为补充参考。

根据肩部与大腿的角度与动态，分析绘制拉伸的腰臀线条。

将头纱与手部进行结合，握住头纱的姿势让整体更自然。

贰

修补绘制壁画中王后被国王挡住的腰臀部分，突出舒展的曲线美，并根据故事情节刻画表情，让人物更生动。

少女之诉

在《沙弥守戒组画》中，有一则沙弥化缘，被世俗人家的少女强逼还俗，最终沙弥为守戒而自尽的因缘故事画。其中少女在发现沙弥出事后，向父亲哭诉时，动作生动，表情传神，让人记忆深刻。

动态要点

画面中少女一侧的身体前倾，手臂弯曲前伸，另一侧的手臂则自然舒展，腰臀线条也因躬身而得到拉伸，形成一收一放、张弛有度的动态效果。同时人物头部上扬，增加了动作的开放性，使整体更具韵律感。

在壁画中，人物被山体遮挡，但山体的轮廓与裙摆线条在视觉上形成了流畅的曲线，绘制时可对此进行延续。

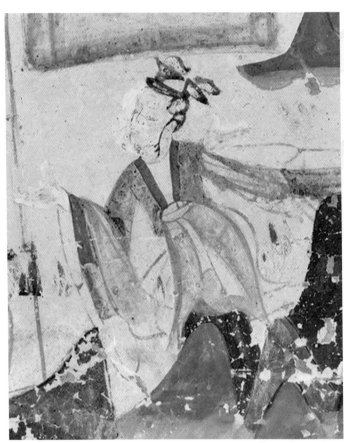

【西魏】莫高窟 285 窟主室南壁

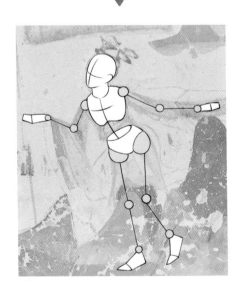

根据原图调整腿部抬起的弧度，让动作尽量与壁画保持一致。

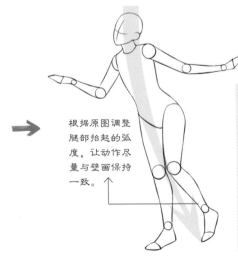

在壁画原图上归纳动势，并按照少女纤细匀称的体形特征改善人物身形，同时调整腿部方向，使整体动势更加分明。

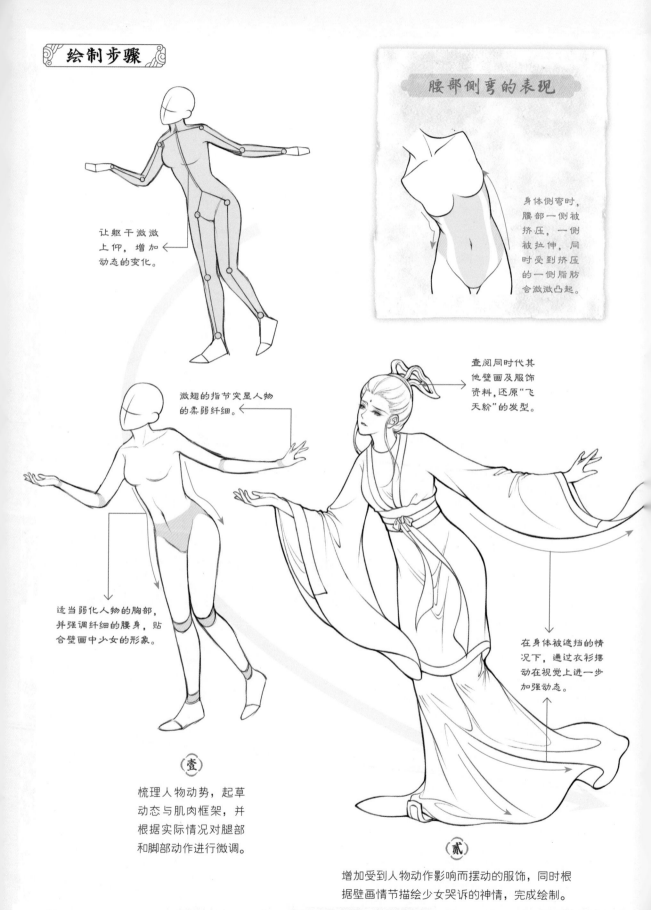

绘制步骤

让躯干微微上仰，增加动态的变化。

腰部侧弯的表现

身体侧弯时，腰部一侧被挤压，一侧被拉伸，同时受到挤压的一侧脂肪会微微凸起。

微翘的指节突显人物的柔弱纤细。

适当弱化人物的胸部，并强调纤细的腰身，贴合壁画中少女的形象。

查阅同时代其他壁画及服饰资料，还原"飞天帑"的发型。

在身体被遮挡的情况下，通过衣衫摆动在视觉上进一步加强动态。

（壹）

梳理人物动势，起草动态与肌肉框架，并根据实际情况对腿部和脚部动作进行微调。

（贰）

增加受到人物动作影响而摆动的服饰，同时根据壁画情节描绘少女哭诉的神情，完成绘制。

抚琴乐伎

《抚琴乐伎》出自晚唐时期的壁画作品《药师经变》，画面中歌舞乐伎们在燃灯下抚琴，专心合奏，配合无间，而最前方的抚琴乐伎造型完整，能够清楚观察到演奏者的动态。

动态要点

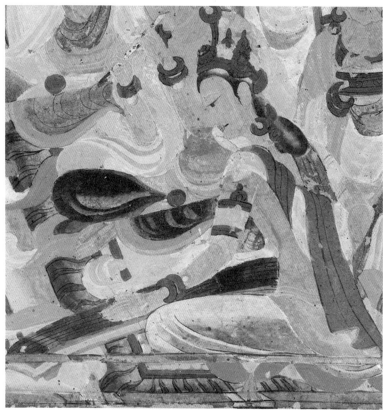

【唐】莫高窟 012 窟主室北壁

人物席地跪坐，手指微屈，视线专注，倾身拨弦的动作与琴一同构成了三角形构图，在营造画面稳定感的同时，也通过细微的肢体语言进一步加强了人物与琴之间的互动感。

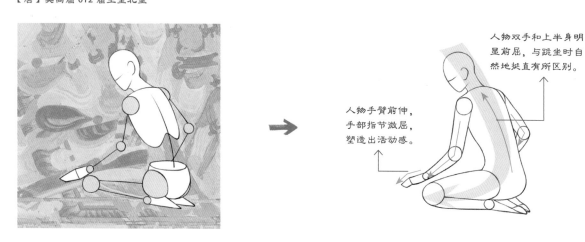

人物双手和上半身明显前屈，与跪坐时自然地挺直有所区别。

人物手臂前伸，手部指节微屈，塑造出活动感。

人物姿势相对偏向静态，绘制时应当"静中有动"，对动作进行细节上的把控与处理，不能将人物画成单纯的跪坐。

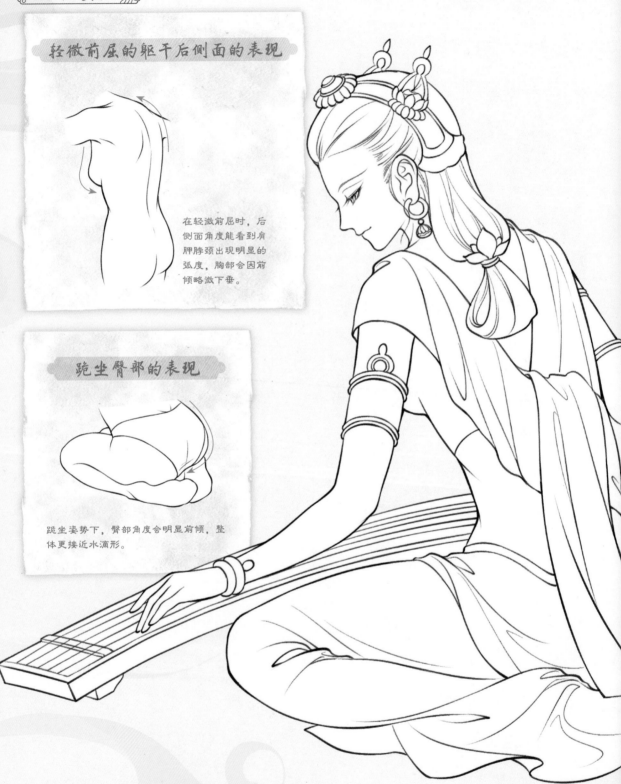

轻微前屈的躯干后侧面的表现

在轻微前屈时，后侧面角度能看到肩胛脖颈出现明显的弧度，胸部会因前倾略微下垂。

跪坐臀部的表现

跪坐姿势下，臀部角度会明显前倾，整体更接近水滴形。

本幅壁画在敦煌壁画中形态完整且几乎无遮挡，观察动态相对容易，刻画的重点要放在表现前倾的躯干角度及通过裙摆表现腿部的结构上。

 壹

根据壁画梳理人物动作，人物的形态类似一个反向的 L 形。

跪坐时，臀部与人物脚底相抵，重心稳定。

从后侧面角度能看到部分胸部。

贰

调整人物的头身比例，并根据女性的身体特征勾画人物身体轮廓。

后侧面角度下，盆腔的轮廓会遮挡腿部线条。

扭头时脖子会出现褶皱。

查找弹古琴的图片姿势，微调手指的角度，让动作更具动感。

叁

梳理肢体线条，突出人物的关节结构，并根据动作确定古琴的位置。

小腿外形近似圆柱体，布料会沿着腿部斜向绕在脚腕处。

膝弯处的挤压使布料产生褶皱。

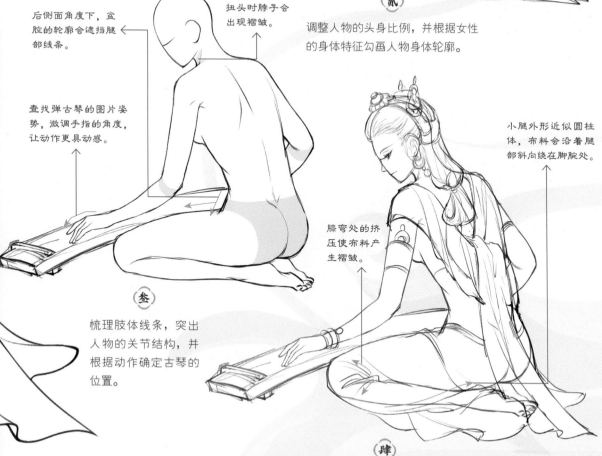

肆

根据壁画绘制五官和服饰，整理线稿，即可完成人物绘制。

反弹琵琶

《反弹琵琶》出自中唐时期的壁画作品《观无量寿经变》，画面内容是一名舞技杰出的伎乐天正在两侧乐伎的演奏声中献舞，画面定格了舞蹈动作中难度极高的一瞬，辉煌富丽，极具想象美感。

动态要点

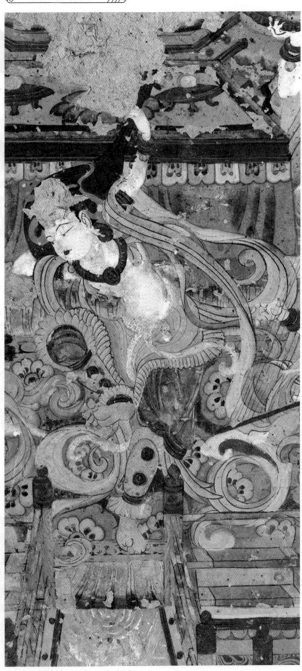

【唐】莫高窟 112 窟主室南壁

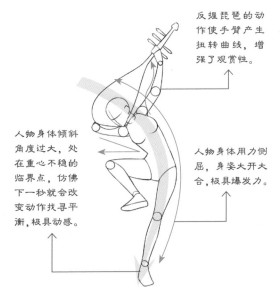

反握琵琶的动作使手臂产生扭转曲线，增强了观赏性。

人物身体倾斜角度过大，处在重心不稳的临界点，仿佛下一秒就会改变动作找寻平衡，极具动感。

人物身体用力侧屈，身姿大开大合，极具爆发力。

腿部高抬弯曲的动作不仅为演奏增加了难度，也起到了平衡身形、突出身体线条与力度的作用。

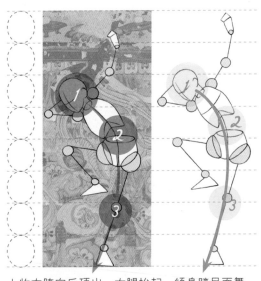

人物左胯向后顶出，右腿抬起，倾身踏足而舞，姿态健美有力。

3步操作将壁画调整为动漫风格：1. 缩小头部，拔高头身比；2. 调整胸腹角度，让姿态更流畅；3. 拉长腿部线条，打造轻盈感。

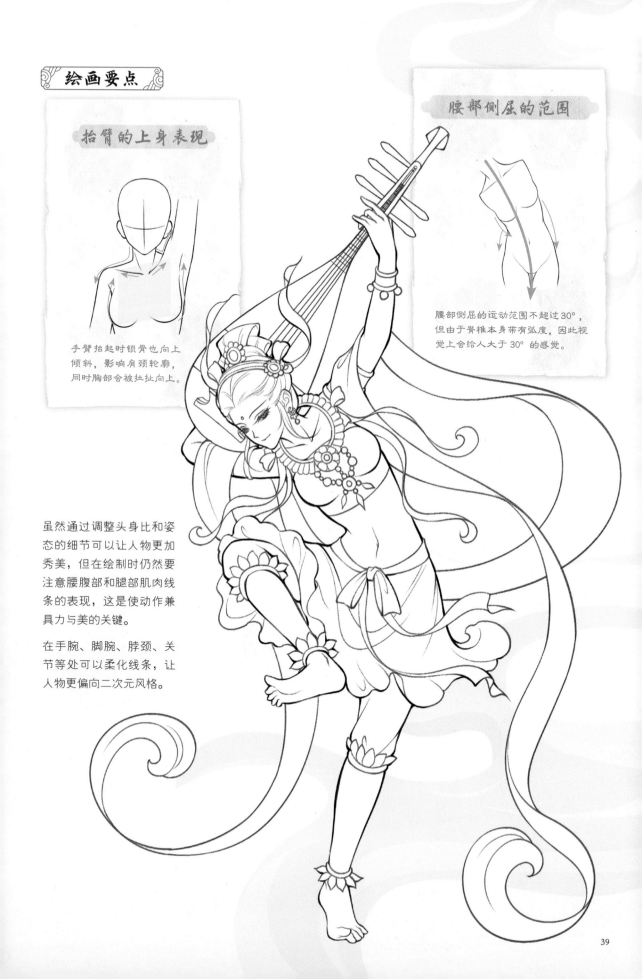

抬臂的上身表现

手臂抬起时锁骨也向上倾斜，影响肩颈轮廓，同时胸部会被拉扯向上。

腰部侧屈的范围

腰部侧屈的运动范围不超过30°，但由于脊椎本身带有弧度，因此视觉上会给人大于30°的感觉。

虽然通过调整头身比和姿态的细节可以让人物更加秀美，但在绘制时仍然要注意腰腹部和腿部肌肉线条的表现，这是使动作兼具力与美的关键。

在手腕、脚腕、脖颈、关节等处可以柔化线条，让人物更偏向二次元风格。

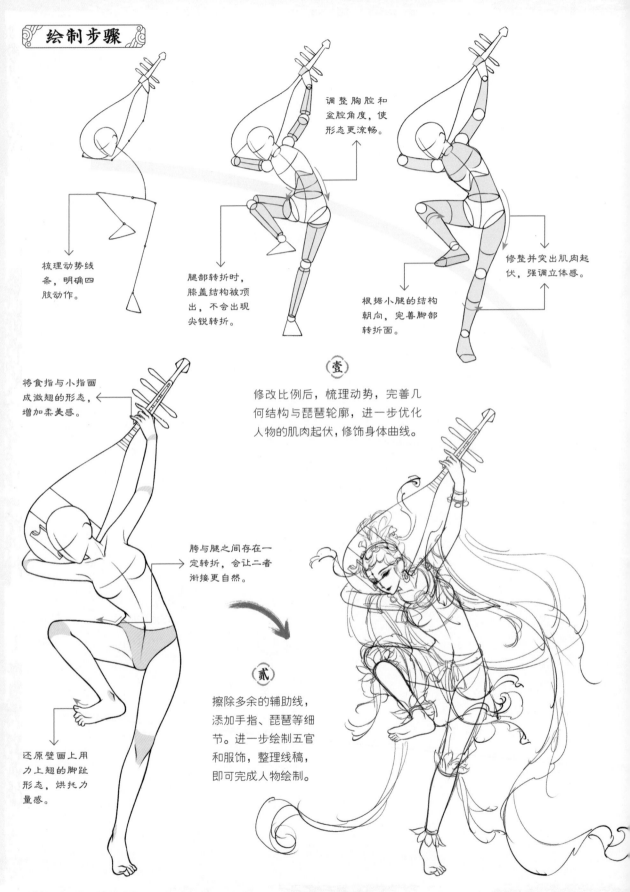

绘制步骤

调整胸腔和盆腔角度，使形态更流畅。

梳理动势线条，明确四肢动作。

腿部转折时，膝盖结构被顶出，不会出现尖锐转折。

根据小腿的结构朝向，完善脚部转折面。

修整并突出肌肉起伏，强调立体感。

壹

修改比例后，梳理动势，完善几何结构与琵琶轮廓，进一步优化人物的肌肉起伏，修饰身体曲线。

将食指与小指画成激翘的形态，增加柔美感。

胯与腿之间存在一定转折，会让二者衔接更自然。

还原壁画上用力上翘的脚趾形态，烘托力量感。

贰

擦除多余的辅助线，添加手指、琵琶等细节。进一步绘制五官和服饰，整理线稿，即可完成人物绘制。

《巾舞乐伎》出自晚唐时期的壁画作品《报恩经变》，画面中雕栏高台，舞伎手持长巾优雅起舞，神态恬静平和，引人遐想。

动态要点

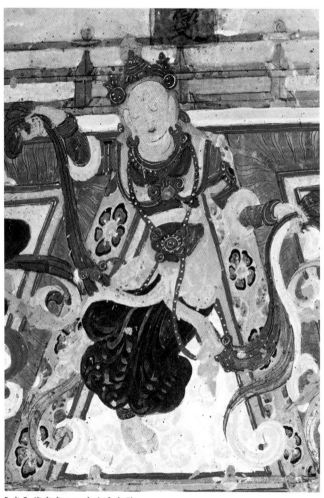

【唐】莫高窟 012 窟主室东壁

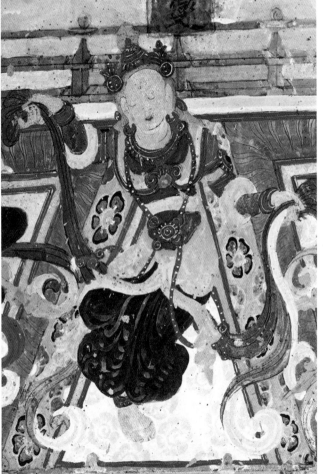

双手托举的高度不一致，增加了肢体的变化。

人物整体通过腰部与腿脚的扭动，呈现出流畅的 S 形。

画面中人物手持长巾，在表演巾舞。巾舞是一种以巾为道具的古典舞，动作舒展，注重节奏。

此处壁画中的人物屈膝、单脚着地，裤脚呈喇叭状，似是因人物正在旋转而散开，展现出人物运动中的状态。

与此同时，人物的手臂高举，进一步加强了整体动作的舒展性，使得人物协调美观。

脚部角度的转折夸张，不符合实际，绘制时需要减缓这个转折。

略微调整脚部转折角度，让脚部更自然。

后方腿部弯曲时，小腿角度发生变化，只能看到侧面。

在壁画原图中，人物的腿部动作被裤子遮挡了大半，需要根据其他身体节点进行推断梳理。

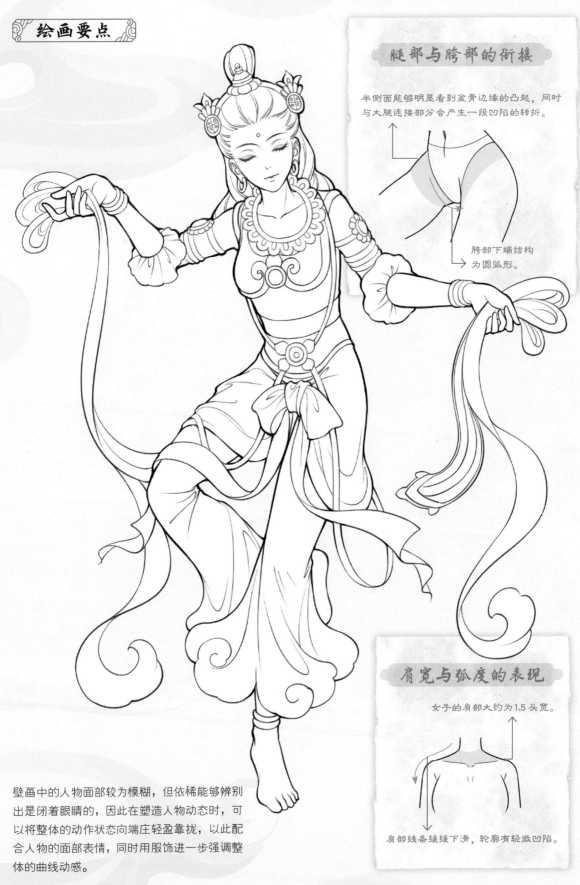

半侧面能够明显看到盆骨边缘的凸起，同时与大腿连接部分会产生一段凹陷的转折。

胯部下端结构为圆弧形。

肩宽与弧度的表现

女子的肩部大约为1.5头宽。

肩部线条缓缓下滑，轮廓有轻微凹陷。

壁画中的人物面部较为模糊，但依稀能够辨别出是闭着眼睛的，因此在塑造人物动态时，可以将整体的动作状态向端庄轻盈靠拢，以此配合人物的面部表情，同时用服饰进一步强调整体的曲线动感。

绘制步骤

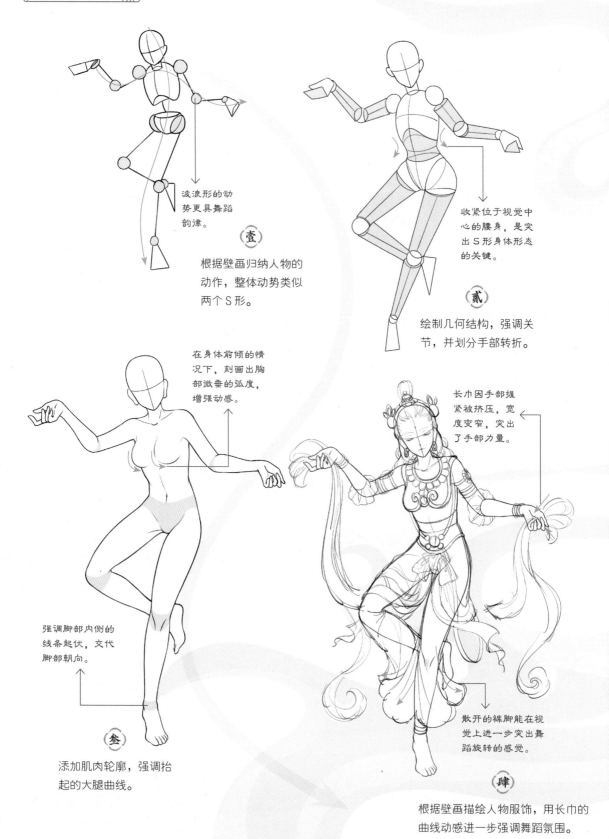

波浪形的动势更具舞蹈韵津。

壹

根据壁画归纳人物的动作，整体动势类似两个S形。

收紧位于视觉中心的腰身，是突出S形身体形态的关键。

贰

绘制几何结构，强调关节，并划分手部转折。

在身体前倾的情况下，刻画出胸部微垂的弧度，增强动感。

强调脚部内侧的线条起伏，交代脚部朝向。

叁

添加肌肉轮廓，强调抬起的大腿曲线。

长巾因手部握紧被挤压，宽度变窄，突出了手部力量。

散开的裤脚能在视觉上进一步突出舞蹈旋转的感觉。

肆

根据壁画描绘人物服饰，用长巾的曲线动感进一步强调舞蹈氛围。

蛇绕舞蹈菩萨

《蛇绕舞蹈菩萨》是西夏时期的一幅壁画作品，画面中菩萨数蛇绕身，举臂摊手，扭身踏步却动作柔和，在不知不觉中让人放轻呼吸，沉浸在她轻缓曼妙的舞步中。

动态要点

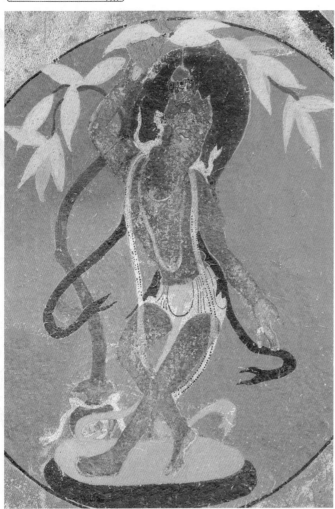

【西夏】榆林窟 003 窟主室北壁

人物右手高举，左手向下摊开的动作，在形成高低落差的同时，起到引导视线的作用，配合腰部的扭转，突出了人物的柔美。

与此同时，手臂与身体形成的两个 S 形动势方向相反，充满曲线感的动作设计，更加强调了舞蹈的韵律。

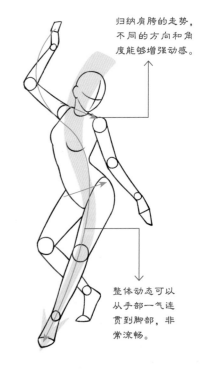

归纳肩胯的走势，不同的方向和角度能够增强动感。

整体动态可以从手部一气连贯到脚部，非常流畅。

在壁画原图上，人物前后脚的动作处在一条水平线上，这样不符合实际透视，会使两腿长度不一致，需要进行透视位置上的调整。

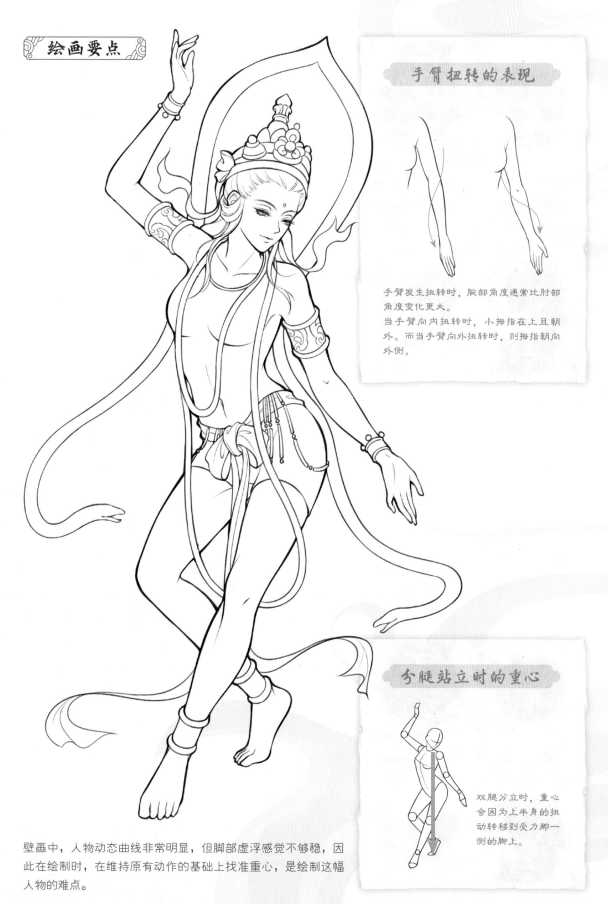

手臂扭转的表现

手臂发生扭转时，腕部角度通常比肘部角度变化更大。

当手臂向内扭转时，小拇指在上且朝外。而当手臂向外扭转时，则拇指朝向外侧。

分腿站立时的重心

双腿分立时，重心会因为上半身的扭动转移到受力那一侧的脚上。

壁画中，人物动态曲线非常明显，但脚部虚浮感觉不够稳，因此在绘制时，在维持原有动作的基础上找准重心，是绘制这幅人物的难点。

绘制步骤

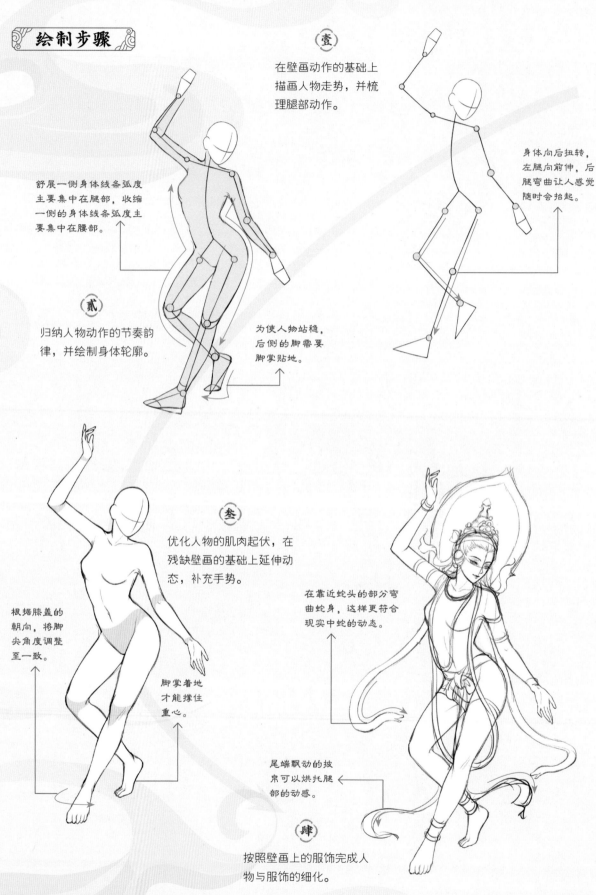

壹

在壁画动作的基础上描画人物走势，并梳理腿部动作。

身体向后扭转，左腿向前伸，后腿弯曲让人感觉随时会抬起。

舒展一侧身体线条弧度主要集中在腿部，收缩一侧的身体线条弧度主要集中在腰部。

贰

归纳人物动作的节奏韵律，并绘制身体轮廓。

为使人物站稳，后侧的脚需要脚掌贴地。

根据膝盖的朝向，将脚尖角度调整至一致。

叁

优化人物的肌肉起伏，在残缺壁画的基础上延伸动态，补充手势。

在靠近蛇头的部分弯曲蛇身，这样更符合现实中蛇的动态。

脚掌着地才能撑住重心。

尾端飘动的披帛可以烘托腿部的动感。

肆

按照壁画上的服饰完成人物与服饰的细化。

第二章

自在空游——

横身飞天动态分析

持璎珞飞天

《持璎珞飞天》位于晚唐时期洞窟藻井的四周，画面中飞天手持璎珞，凌空舞蹈，后面跟随三位演奏不同乐器的伎乐天，欢悦自在，畅响天音。

动态要点

【唐】莫高窟 012 窟主室西披

画面中飞天的身体向前倾斜，腿部在空中随意舒展，在不稳定的动态中营造放松和微妙的平衡，如同漂浮在温暖的水中缓缓向前移动。而人物双手向外摊举璎珞，自然放松的手臂状态，在增强动作开放感的同时，也进一步强调了飞天凌空的松弛感。

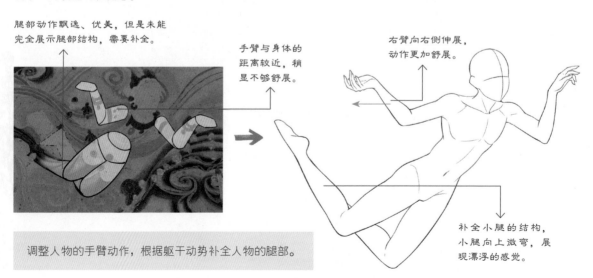

腿部动作飘逸、优美，但是未能完全展示腿部结构，需要补全。

手臂与身体的距离较近，稍显不够舒展。

右臂向右侧伸展，动作更加舒展。

调整人物的手臂动作，根据躯干动势补全人物的腿部。

补全小腿的结构，小腿向上微弯，展现漂浮的感觉。

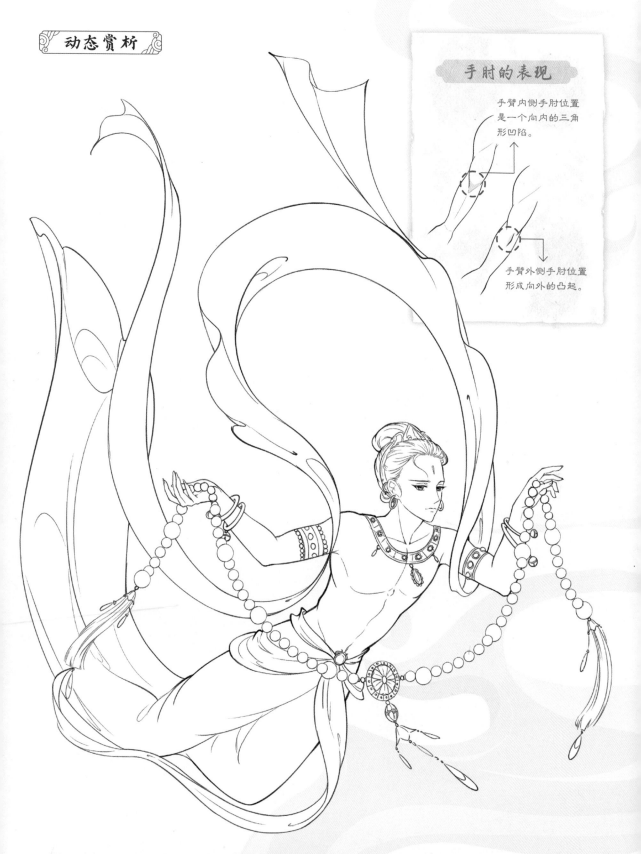

手臂内侧手肘位置
是一个向内的三角
形凹陷。

手臂外侧手肘位置
形成向外的凸起。

人物双手托举着华丽的璎珞，为了增加动作的复杂性，减轻单一刻板的感觉，双手采用不同朝向的握持方式。人物的肩部和上臂肌肉轮廓明显，突显男性的力量感。

绘制步骤

人物的躯干部分呈现流畅的弧形，展现飘动、飞舞的美感。双臂横向展开，让上半身的动作显得更舒展。

找出壁画中人物的动势线，确定人物的大致动作和画面的构图。

双臂的弯曲角度不一样，让人物的动作更灵动。

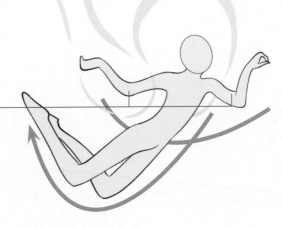

为了更清楚地理解手臂的立体结构，在手臂上画出一些横向的辅助线，标注手臂的外轮廓。

找出手臂的立体结构

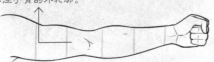

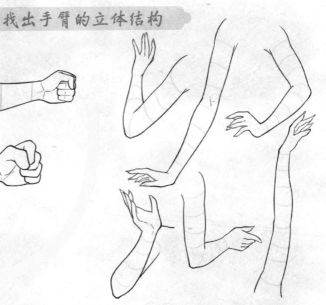

随着手臂的转动，手臂出现透视，手臂上线条的距离变小，线条的弯曲弧度变大。

找出一些常见的手臂动态案例，同样标注出辅助线，这样手臂的角度和立体结构就明显展现出来了。

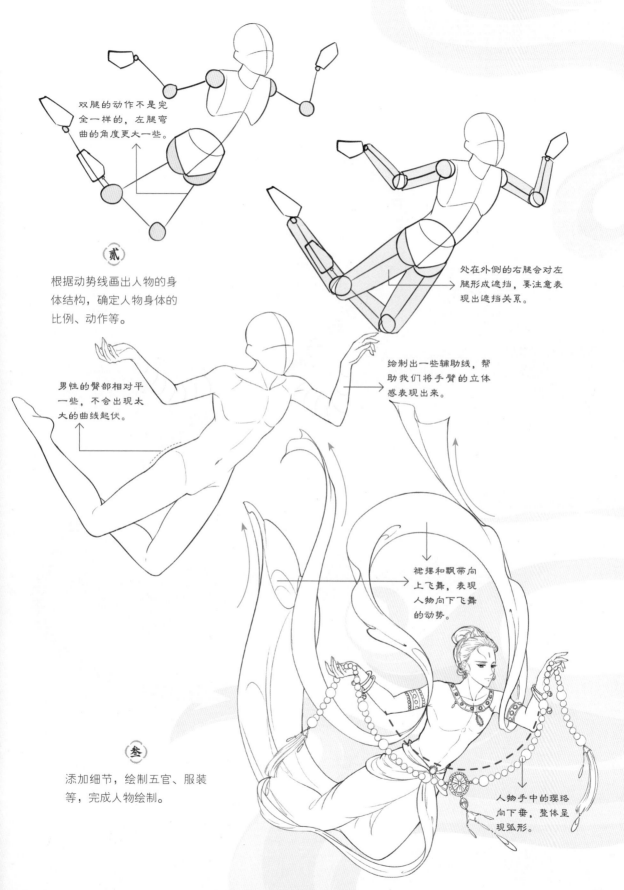

双腿的动作不是完全一样的，左腿弯曲的角度更大一些。

处在外侧的右腿会对左腿形成遮挡，要注意表现出遮挡关系。

贰

根据动势线画出人物的身体结构，确定人物身体的比例、动作等。

男性的臀部相对平一些，不会出现太大的曲线起伏。

绘制出一些辅助线，帮助我们将手臂的立体感表现出来。

裙摆和飘带向上飞舞，表现人物向下飞舞的动势。

叁

添加细节，绘制五官、服装等，完成人物绘制。

人物手中的璎珞向下垂，整体呈现弧形。

背身演奏

《顶盘散花飞天》位于隋代洞窟的龛外顶部，画面中两侧飞天从左右飞向中央演奏散花，流云随之涌动，香风满壁，美不胜收。

动态要点

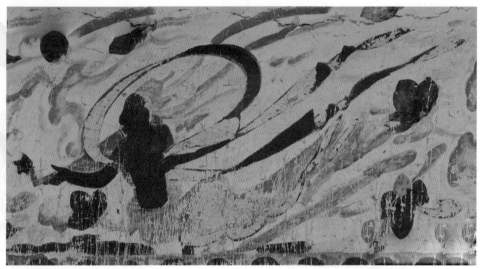

【隋】莫高窟第 390 窟主室西壁

壁画中飞天手持琵琶，将腰部扭至一个不可思议的角度，在衣袂翻飞中翩然演奏。人物的腿部与裙摆高高扬起，在平衡琵琶重量感的同时，也增加了整体动作的开放性。

动态赏析

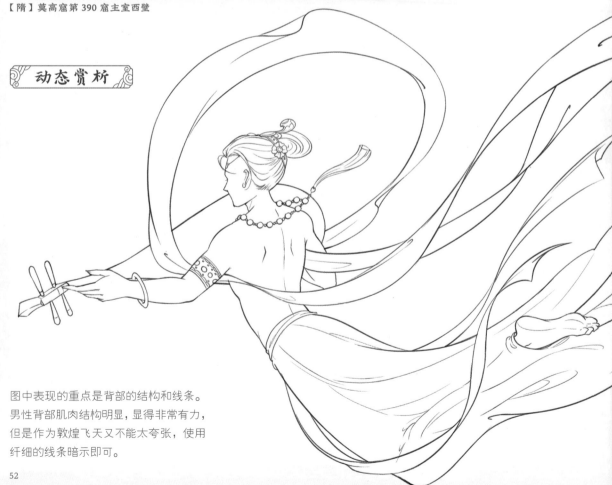

图中表现的重点是背部的结构和线条。男性背部肌肉结构明显，显得非常有力，但是作为敦煌飞天又不能太夸张，使用纤细的线条暗示即可。

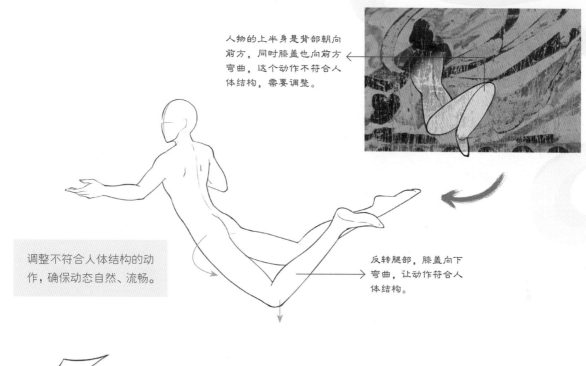

人物的上半身是背部朝向前方，同时膝盖也向前方弯曲，这个动作不符合人体结构，需要调整。

调整不符合人体结构的动作，确保动态自然、流畅。

反转腿部，膝盖向下弯曲，让动作符合人体结构。

男性背部的特点

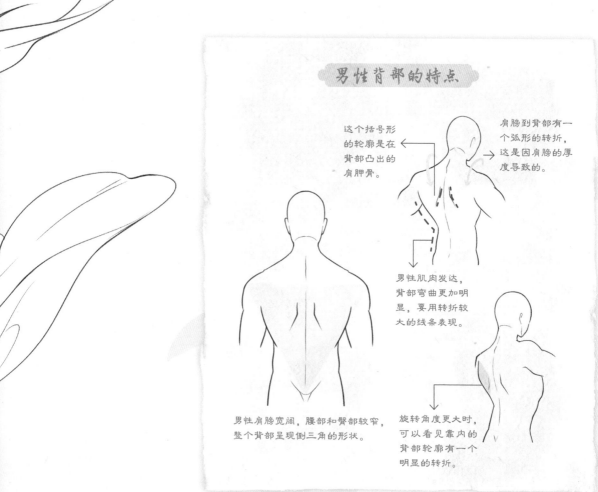

这个括号形的轮廓是在背部凸出的肩胛骨。

肩膀到背部有一个弧形的转折，这是因肩膀的厚度导致的。

男性肌肉发达，背部弯曲更加明显，要用转折较大的线条表现。

男性肩膀宽阔，腰部和臀部较窄，整个背部呈现倒三角的形状。

旋转角度更大时，可以看见靠内的背部轮廓有一个明显的转折。

由于是背面的角度，头部采用了上仰的动作，让面部能够展现得更完整。

壹
根据动势线画出人物的大致动态。

右手大部分都被遮挡了，但是在火柴人结构中还是需要表现出来的。

贰
参考漫画中常见的人体比例，按照火柴人的结构比例画出人物的几何模型。

手臂不是连接在胸腔边缘的，而是在胸腔侧面的中间位置。

通过几何模型能够看到，腰部这里还有横向转折，这样的动作设计可以让人物的腰部透视变小，显得更修长。

叁
添加上肌肉轮廓，完成人体模型的绘制。

肆
绘制五官、发髻、服装等细节，完成人物绘制。

笙箫吹奏

《笙箫吹奏飞天》位于晚唐时期洞窟藻井的四周，其上伎乐天同向飞行，如同一支井然有序的演奏乐队，飞行间乐声悠扬，让整个空间充盈无限的余韵与遐想。

动态要点

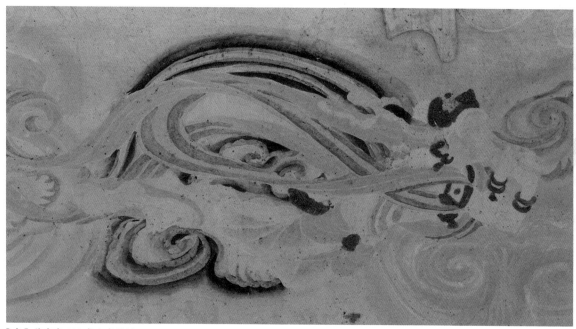

【唐】莫高窟 012 窟主室北披

画面中飞天为横身侧面，手持笙箫，一面吹奏一面飞行，游刃有余。观察飞天的动势，能够看到人物双腿微屈，腰肢轻软，与披帛一样呈现舒缓的 S 形曲线，通过控制布料与身体的起伏，表现出缓慢的飞行速度与曲线美感。

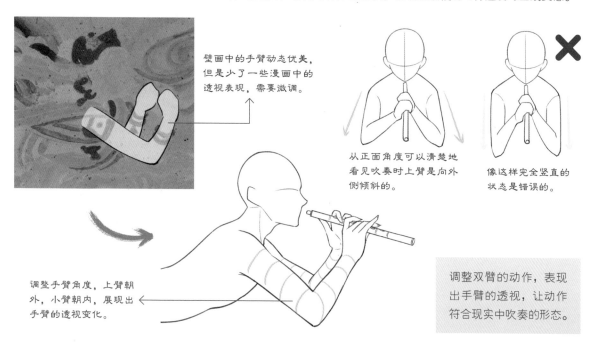

壁画中的手臂动态优美，但是少了一些漫画中的透视表现，需要微调。

从正面角度可以清楚地看见吹奏时上臂是向外侧倾斜的。

像这样完全竖直的状态是错误的。

调整手臂角度，上臂朝外，小臂朝内，展现出手臂的透视变化。

调整双臂的动作，表现出手臂的透视，让动作符合现实中吹奏的形态。

手臂是有一定透视角度的，看上去会显得短一点。

通过火柴人结构表示人物的大致动作和身体比例。

躯干形态的表现

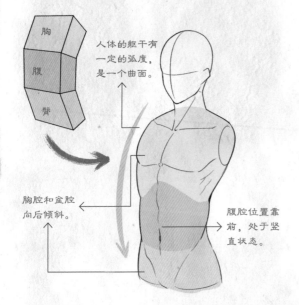

胸
腹
臀

人体的躯干有一定的弧度，是一个曲面。

胸腔和盆腔向后倾斜。

腹腔位置靠前，处于竖直状态。

动态赏析

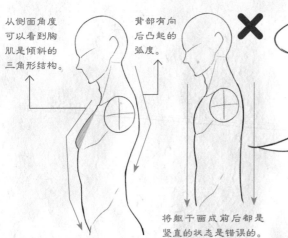

从侧面角度可以看到胸肌是倾斜的三角形结构。

背部有向后凸起的弧度。

✕

将躯干画成前后都是竖直的状态是错误的。

图中人物为侧身状态，能够清晰地看见人物身体的线条起伏。其中腰部到臀部的起伏最为突出，需要重点表现。

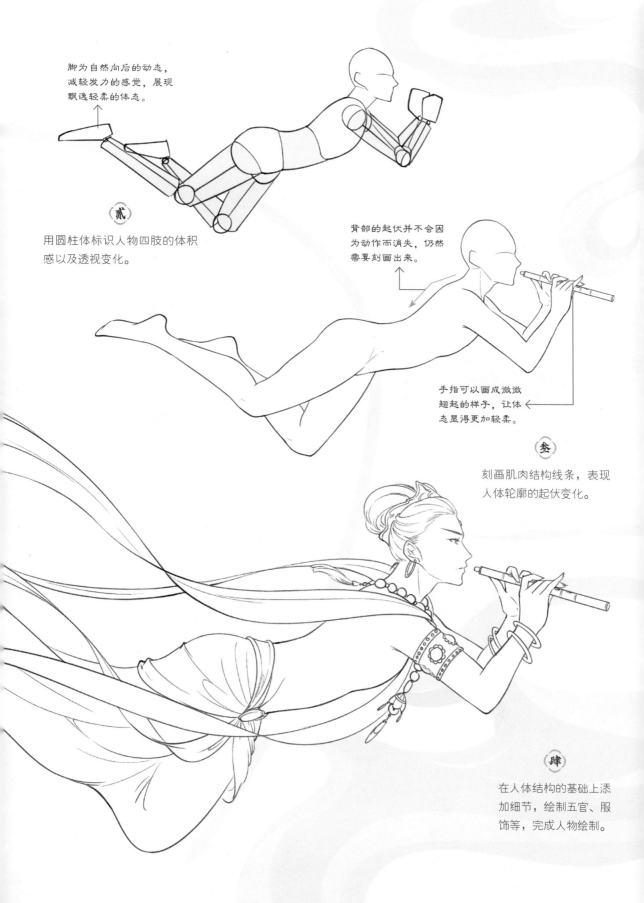

脚为自然向后的动态，
减轻发力的感觉，展现
飘逸轻柔的体态。

贰

用圆柱体标识人物四肢的体积
感以及透视变化。

背部的起伏并不会因
为动作而消失，仍然
需要刻画出来。

手指可以画成微微
翘起的样子，让体
态显得更加轻柔。

叁

刻画肌肉结构线条，表现
人体轮廓的起伏变化。

肆

在人体结构的基础上添
加细节，绘制五官、服
饰等，完成人物绘制。

持巾飞天

《持巾飞天》出自初唐时期的壁画作品《阿弥陀经变》上半部分，画面中碧波蓝空，祥云浮动，乐声悠扬，天人翔舞，共同构造殊胜的景象。

动态要点

【唐】莫高窟 321 窟主室北壁

画面中飞天一手向前引导方向，一手托举披帛横向飞行。用布料的运动起伏表明人物飞行的迅疾，同时在视觉上进一步加强画面整体的流畅度，并营造出周遭空气与祥云的流动感。

动态赏析

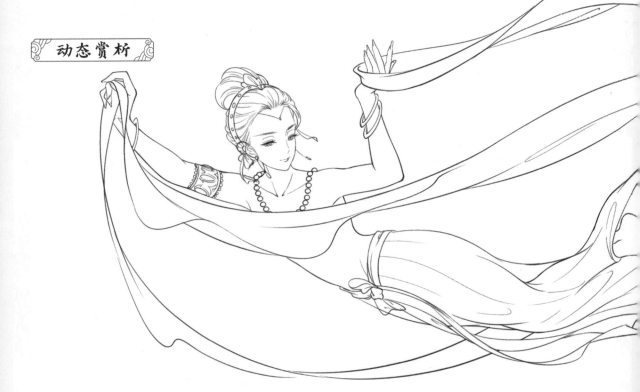

人物的上半身是回首动作，与后方飞舞的飘带相呼应，让整体构图更显完整，同时赋予画面一定的故事性。绘制时需要刻画一下人物的眼神，让人物更加灵动。

右臂伸出，让人物向前飞舞的动态更生动，但手部本身的动作稍微有点僵硬。

回首遥望的动作非常优美，但是胸腔与腰部的转折部分不够准确。

调整胸腔结构和手臂动作，让人物的身体形态更自然。

手臂改为微弯的动作，显得更自然。

增加了胸腔到腰部的转折，强调了胸腔的结构。

腰部摆动的表现

✕

两侧腰部都有弯曲，并且弯曲角度平滑没有转折的画法是错误的。

腰部左右摆动的角度不会大于30°。

30°

弯曲一侧的腰部线条有着明显的转折。

另一侧腰部线条则显得平滑。

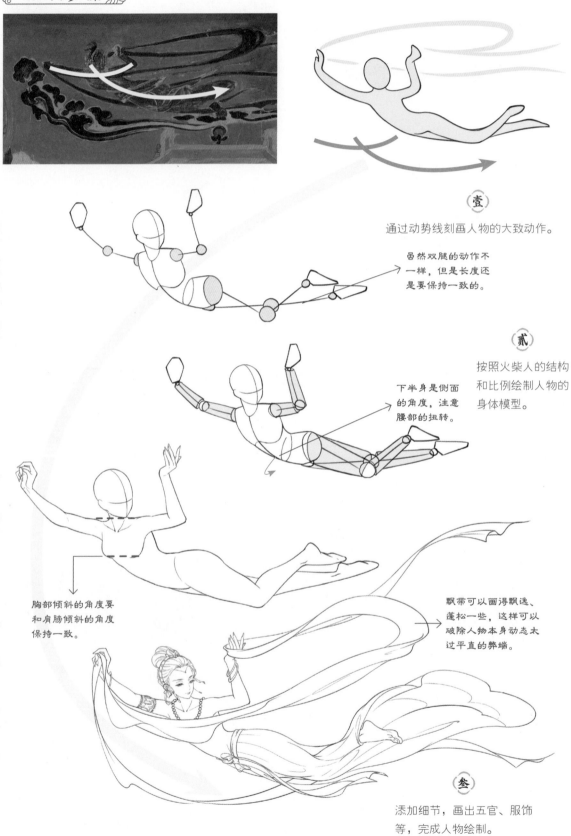

绘制步骤

壹

通过动势线刻画人物的大致动作。

虽然双腿的动作不一样，但是长度还是要保持一致的。

贰

按照火柴人的结构和比例绘制人物的身体模型。

下半身是侧面的角度，注意腰部的扭转。

胸部倾斜的角度要和肩膀倾斜的角度保持一致。

飘带可以画得飘逸、蓬松一些，这样可以破除人物本身动态太过平直的弊端。

叁

添加细节，画出五官、服饰等，完成人物绘制。

散花飞天

《散花飞天》出自盛唐时期的壁画作品《观无量寿经变》的上半部分，画中建筑与山水结合，殿宇巍峨，山明水净，又有乐器不鼓自鸣，飞天散花而来，十分雅致。

动态要点

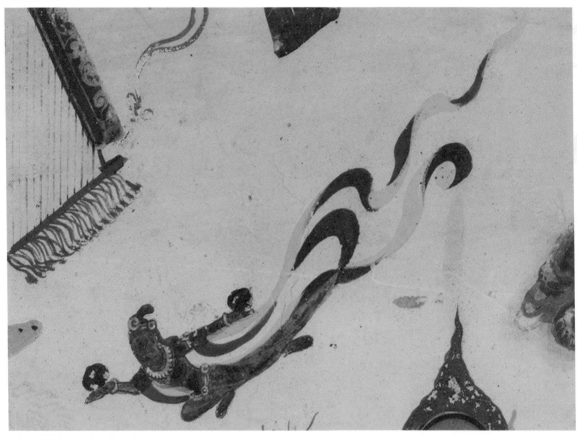

【唐】莫高窟 172 窟主室北壁

人物双手托花，双臂舒展，呈现出欲将花朵撒向空中的动态。双臂上缠绕的披帛向后飘动，增加了人物的动感和速度感，让静态画面展现出流动的感觉。

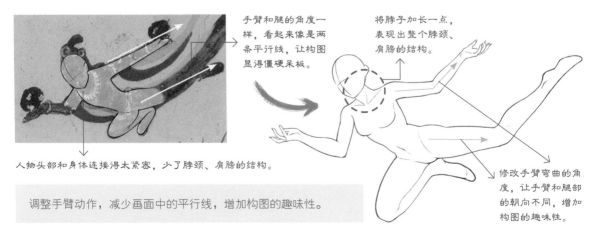

手臂和腿的角度一样，看起来像是两条平行线，让构图显得僵硬呆板。

将脖子加长一点，表现出整个脖颈、肩膀的结构。

人物头部和身体连接得太紧密，少了脖颈、肩膀的结构。

修改手臂弯曲的角度，让手臂和腿部的朝向不同，增加构图的趣味性。

调整手臂动作，减少画面中的平行线，增加构图的趣味性。

大腿的表现

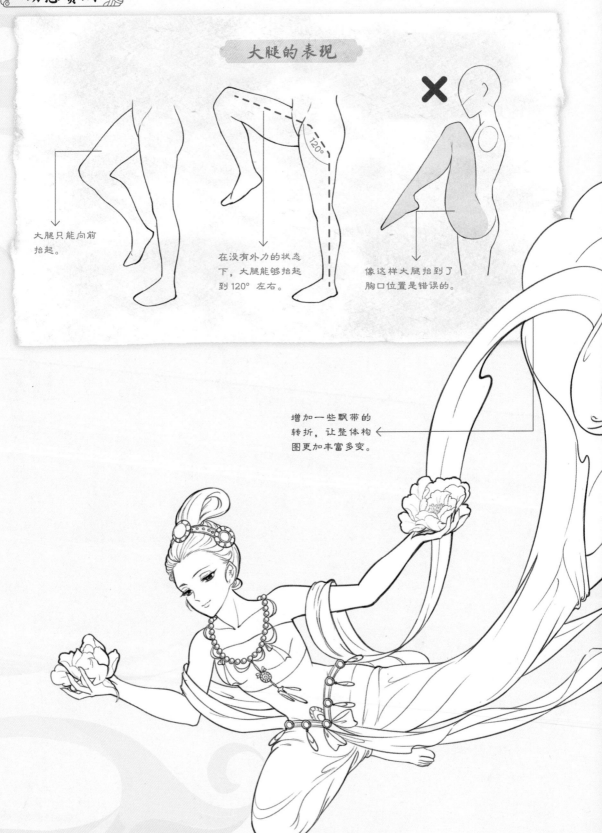

大腿只能向前抬起。

在没有外力的状态下，大腿能够抬起到120°左右。

像这样大腿抬到了胸口位置是错误的。

增加一些飘带的转折，让整体构图更加丰富多变。

绘制步骤

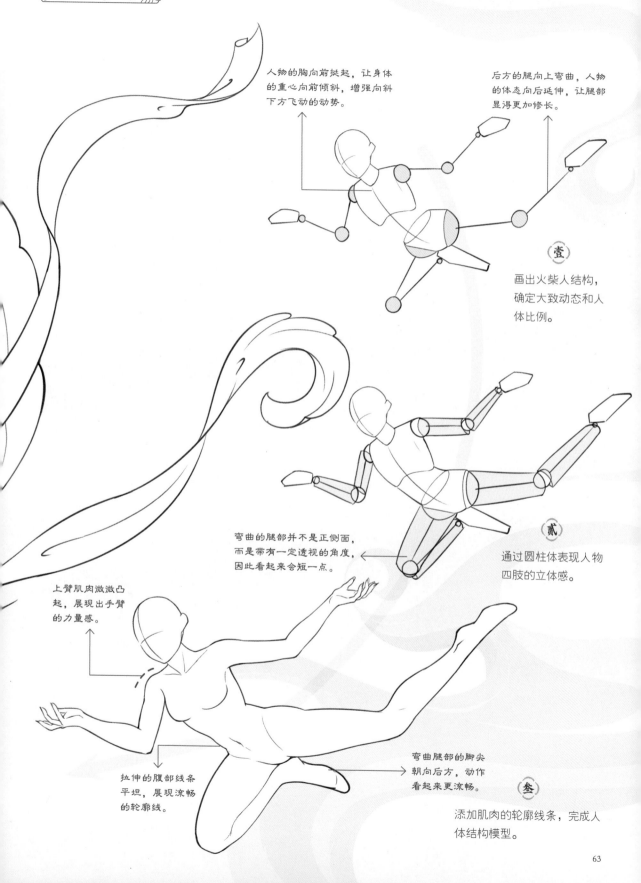

人物的胸向前挺起，让身体的重心向前倾斜，增强向斜下方飞动的动势。

后方的腿向上弯曲，人物的体态向后延伸，让腿部显得更加修长。

壹

画出火柴人结构，确定大致动态和人体比例。

弯曲的腿部并不是正侧面，而是带有一定透视的角度，因此看起来会短一点。

贰

通过圆柱体表现人物四肢的立体感。

上臂肌肉微微凸起，展现出手臂的力量感。

拉伸的腹部线条平坦，展现流畅的轮廓线。

弯曲腿部的脚尖朝向后方，动作看起来更流畅。

叁

添加肌肉的轮廓线条，完成人体结构模型。

持莲散花飞天

《持莲散花飞天》位于隋代洞窟主室的最顶部，画面中两侧的飞天与比立从左右向中央飞行，画面灵动且华美，极具对称的美感。

动态要点

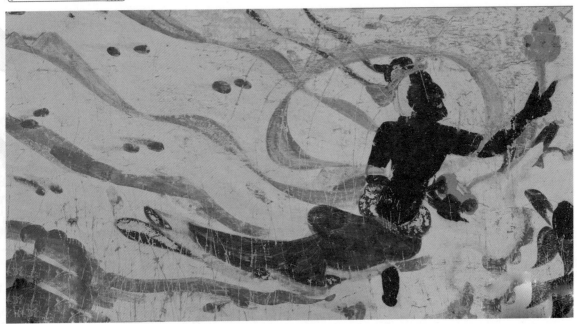

【隋】莫高窟第 390 窟主室西壁

人物持花飞行的整体动势呈现反向的 L 形，其腿部前伸的角度与双手外展相反，形成明显的角度反差，强调身体的扭转感。同时人物头部侧向的角度与手臂一致，使得上半身更具整体性，增强了画面中人物的协调感。

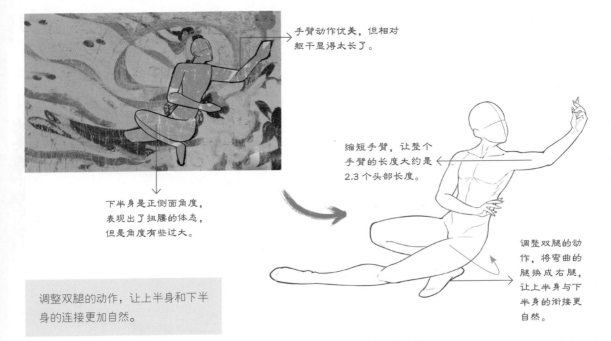

手臂动作优美，但相对躯干显得太长了。

下半身是正侧面角度，表现出了扭腰的体态，但是角度有些过大。

缩短手臂，让整个手臂的长度大约是 2.3 个头部长度。

调整双腿的动作，将弯曲的腿换成右腿，让上半身与下半身的衔接更自然。

调整双腿的动作，让上半身和下半身的连接更加自然。

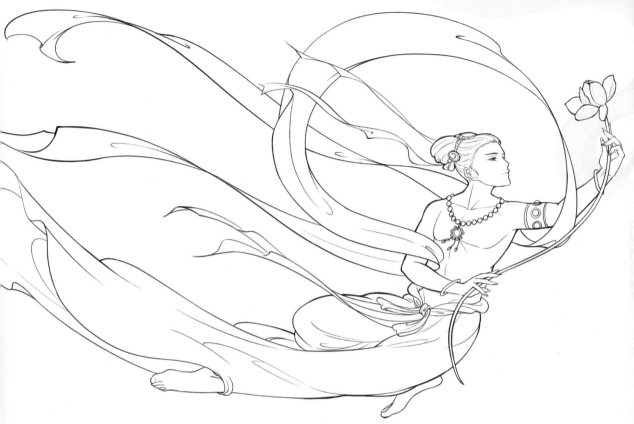

手臂的运动范围

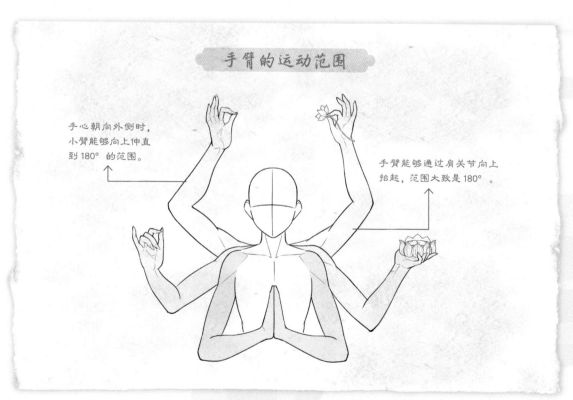

手心朝向外侧时，小臂能够向上伸直到180°的范围。

手臂能够通过肩关节向上抬起，范围大致是180°。

绘制步骤

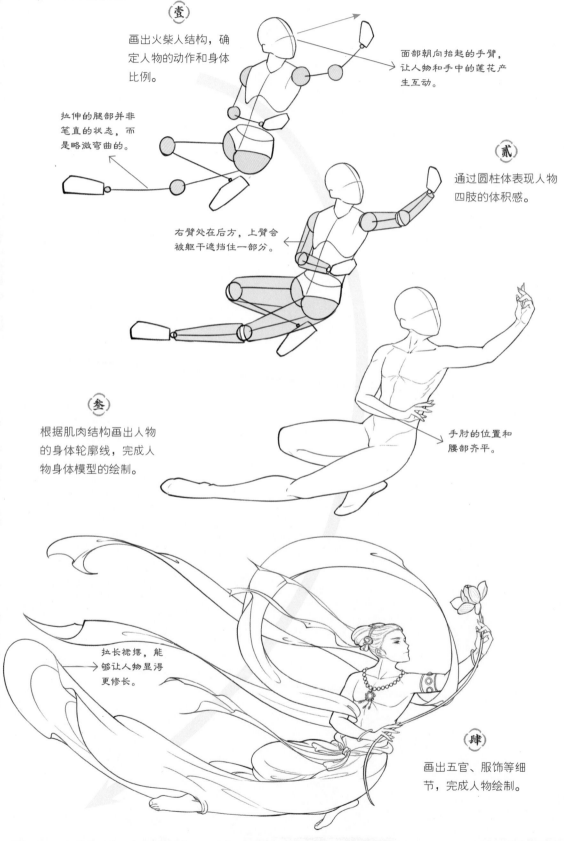

壹

画出火柴人结构，确定人物的动作和身体比例。

面部朝向抬起的手臂，让人物和手中的莲花产生互动。

拉伸的腿部并非笔直的状态，而是略微弯曲的。

贰

通过圆柱体表现人物四肢的体积感。

右臂处在后方，上臂会被躯干遮挡住一部分。

叁

根据肌肉结构画出人物的身体轮廓线，完成人物身体模型的绘制。

手肘的位置和腰部齐平。

拉长裙摆，能够让人物显得更修长。

肆

画出五官、服饰等细节，完成人物绘制。

顶盘散花飞天

《顶盘散花飞天》位于隋代洞窟的龛外顶部，数身飞天从左右两侧一同飞向中央，散花持香，演奏天乐，给人以欢愉和乐的视觉感受。

动态要点

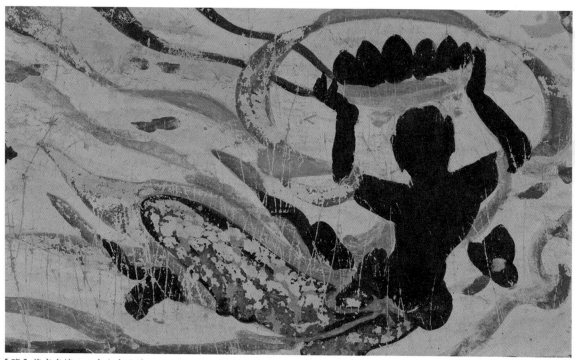

【隋】莫高窟第 390 窟主室西壁

壁画中飞天双手举盘，将物品通过手臂与头部进行固定，形成稳固的受力姿势，与其他宛若无骨的飞天形成了鲜明对比。在兼具力量感的同时，此身飞天也同样保持了斜向飘行的动作走势，以此中和上半身的沉重感，保持飞天形象的轻盈。

上臂过于粗壮，与身体的宽度不成比例。

拉长脖子，让人物看起来纤细修长。

让手臂更加纤细，展现女性的柔美体态。

没有表现出脖子的长度。

将胸腔调整为水平角度。

胸腔向前凸起，让上半身略显僵硬。

刻画出胸腔的结构，让人物的身体比例更合理。

修改身体比例，让人物看起来更自然。
调整头部的朝向，增加人物的神韵。

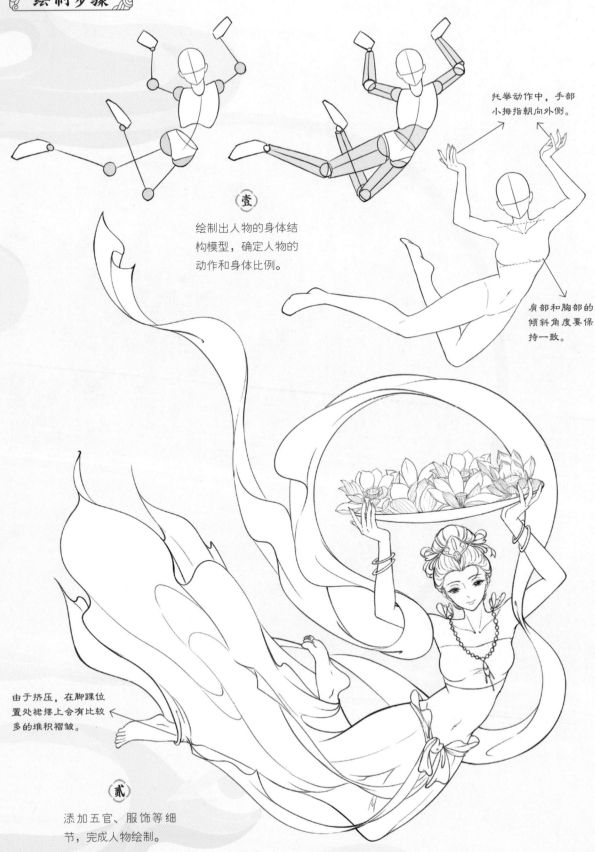

绘制步骤

托举动作中，手部小拇指朝向外侧。

肩部和胸部的倾斜角度要保持一致。

壹

绘制出人物的身体结构模型，确定人物的动作和身体比例。

由于挤压，在脚踝位置处裙摆上会有比较多的堆积褶皱。

贰

添加五官、服饰等细节，完成人物绘制。

第四章
御风凌云——

纵身飞天动态分析

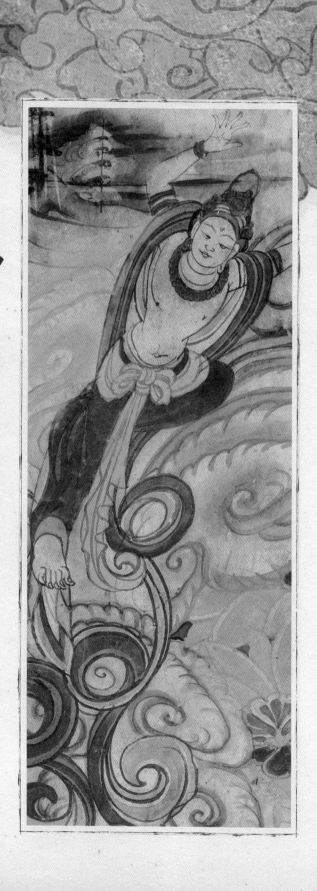

《飞天欢逐》出自盛唐时期的壁画作品《阿弥陀经变》，画面中飞天举臂腾云，神情欢快，在云端追逐散花，充满活泼明艳的生命力，极具艺术感染力。

动态要点

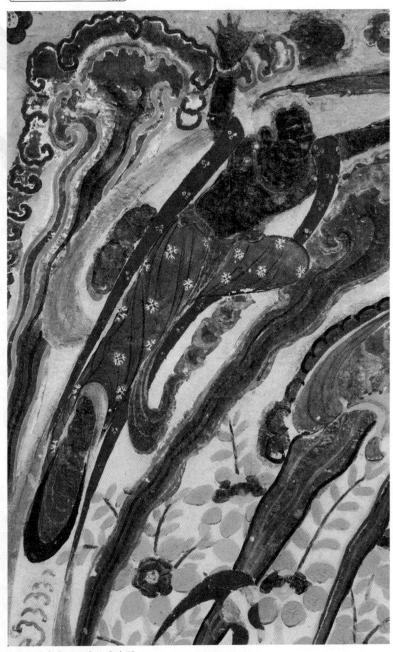

【唐】莫高窟 320 窟主室南壁

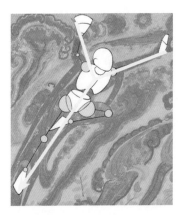

分析壁画动态，补全屈起的腿部，最终梳理出人物整体类似丫的动势造型。

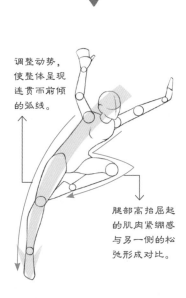

调整动势，使整体呈现连贯而前倾的弧线。

腿部高抬屈起的肌肉紧绷感与另一侧的松弛形成对比。

在壁画基础上归纳人物动作，为使整体更加自然，适当调整伸直腿部的角度，避免形成僵硬的曲线走向。

画面中飞天双臂高举，屈腿高高跳跃，整个动作一气呵成，流畅而连贯。人物整体前倾而腿部高抬的动作，将视觉重心都集中在上半部分，在视觉上强调跳动的力量感。

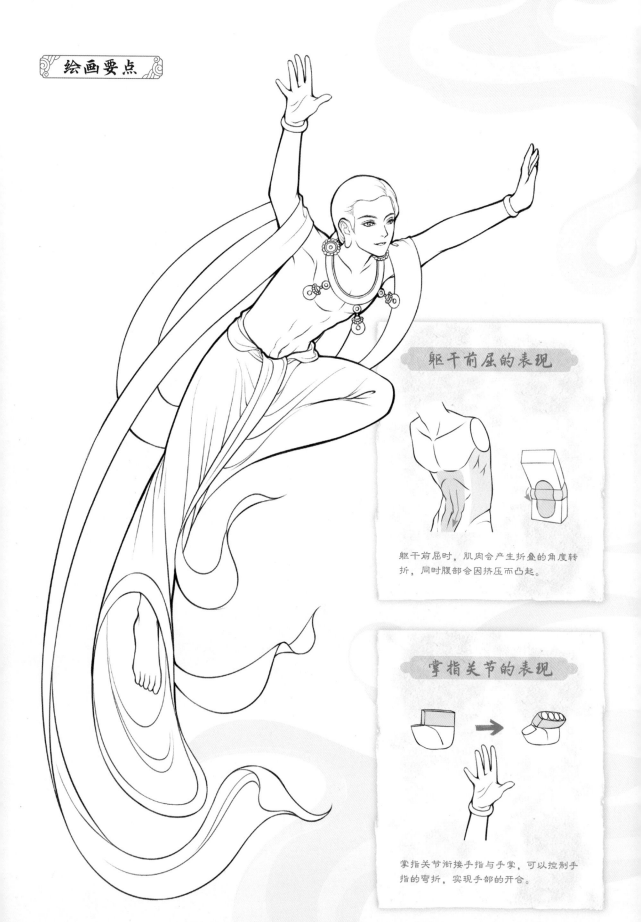

躯干前屈的表现

躯干前屈时，肌肉会产生折叠的角度转折，同时腹部会因挤压而凸起。

掌指关节的表现

掌指关节衔接手指与手掌，可以控制手指的弯折，实现手部的开合。

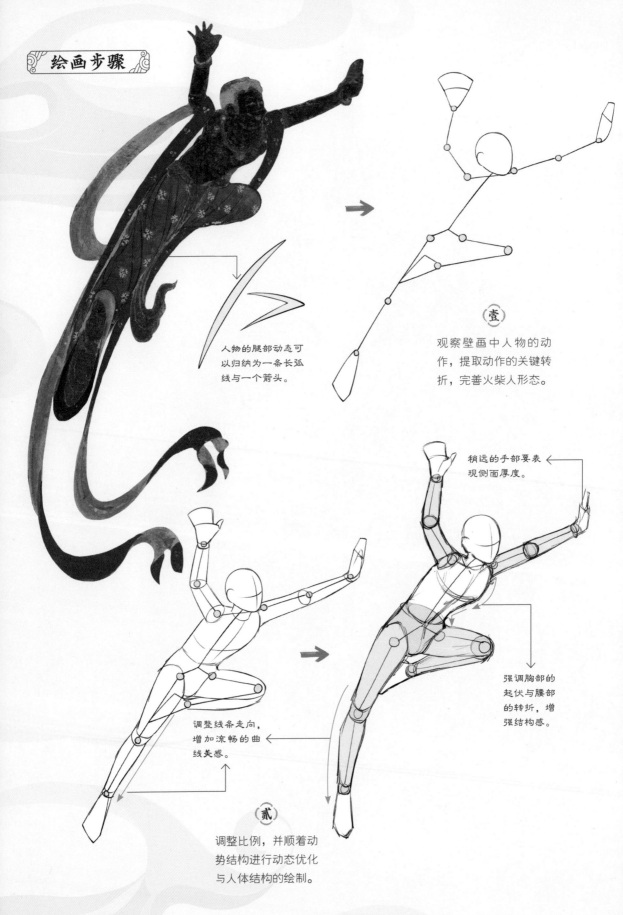

人物的腿部动态可以归纳为一条长弧线与一个箭头。

壹

观察壁画中人物的动作，提取动作的关键转折，完善火柴人形态。

稍远的手部要表现侧面厚度。

强调胸部的起伏与腰部的转折，增强结构感。

调整线条走向，增加流畅的曲线美感。

贰

调整比例，并顺着动势结构进行动态优化与人体结构的绘制。

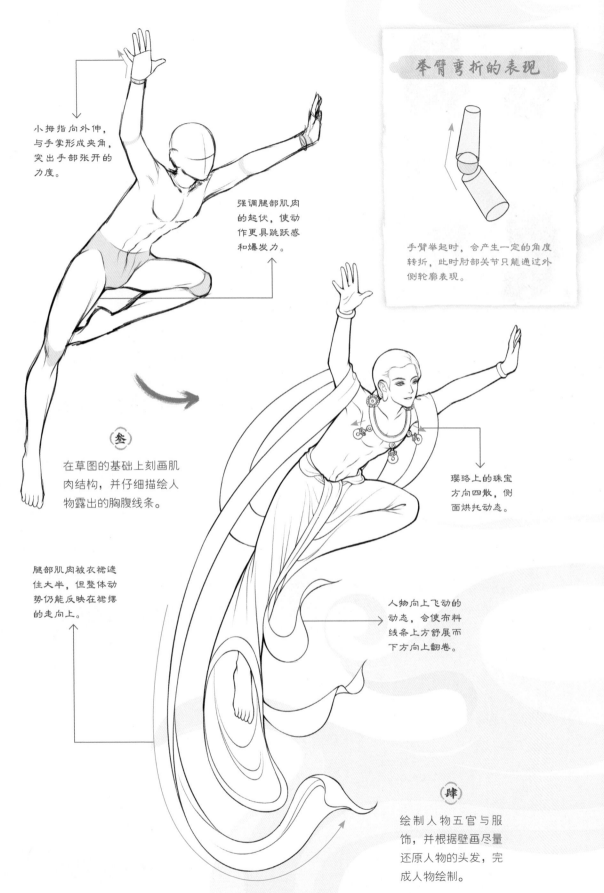

小拇指向外伸，
与手掌形成夹角，
突出手部张开的
力度。

强调腿部肌肉
的起伏，使动
作更具跳跃感
和爆发力。

举臂弯折的表现

手臂举起时，会产生一定的角度
转折，此时肘部关节只能通过外
侧轮廓表现。

叁

在草图的基础上刻画肌
肉结构，并仔细描绘人
物露出的胸腹线条。

璎珞上的珠宝
方向四散，侧
面烘托动态。

腿部肌肉被衣裙遮
住大半，但整体动
势仍能反映在裙摆
的走向上。

人物向上飞动的
动态，会使布料
线条上方舒展而
下方向上翻卷。

肆

绘制人物五官与服
饰，并根据壁画尽量
还原人物的头发，完
成人物绘制。

升云飞天

《升云飞天》出自唐代的壁画《弥勒经变》，画面中飞天向上腾空，在彩云间穿行，挥臂畅舞，动作舒展，呈现灵动且超凡的视觉效果。

动态要点

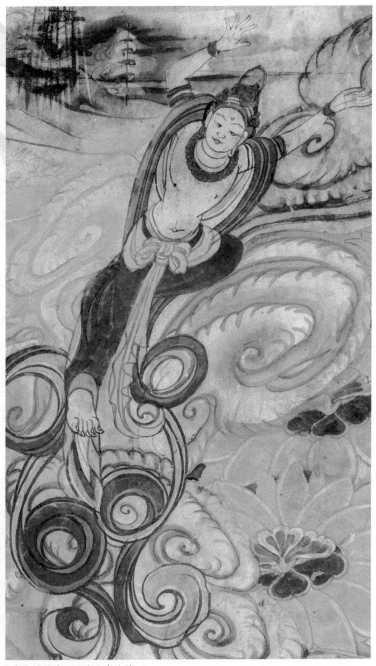

【唐】榆林窟 025 窟主室北壁

观察壁画中的人物动态，可以清楚看到人物抬起的大腿过短，小腿过长。

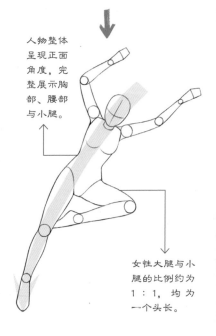

人物整体呈现正面角度，完整展示胸部、腰部与小腿。

女性大腿与小腿的比例约为 1：1，均为一个头长。

改善人物的头身比，并据此调整腿部的长短，同时缩小胸腔，让人物体型更为纤细匀称。

飞天挥臂抬腿，通过四肢的走势引导观者视线从下往上走，形成向上的视觉牵引，而披帛彩带在下方卷曲翻转，以此平衡重心，让整体不至失衡。

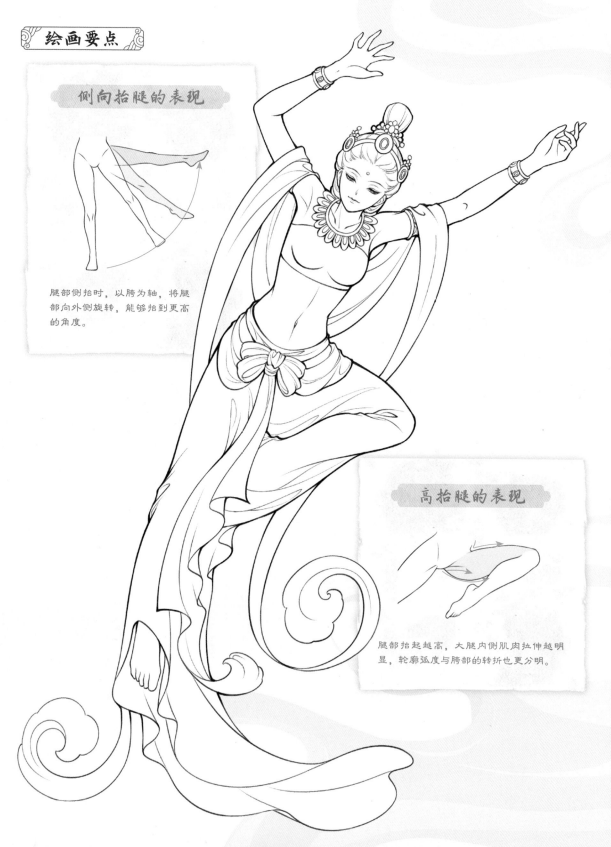

绘画要点

侧向抬腿的表现

腿部侧抬时，以胯为轴，将腿部向外侧旋转，能够抬到更高的角度。

高抬腿的表现

腿部抬起越高，大腿内侧肌肉拉伸越明显，轮廓弧度与胯部的转折也更分明。

根据人物的动势姿态，可以让披帛与裙摆顺着走势舒卷弯曲，进一步加强动势的弧度，这样的线条处理能够营造人物飞行凌空的飘逸感。

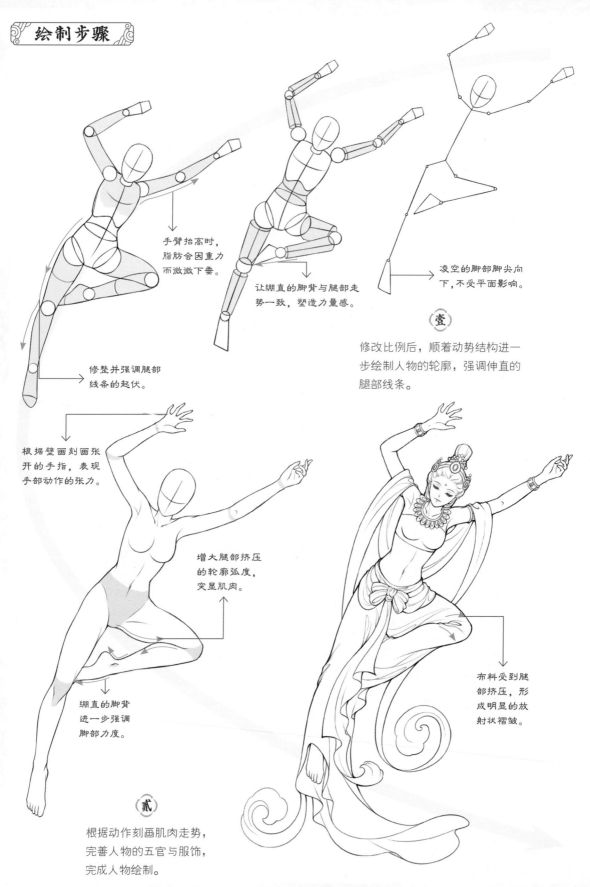

手臂抬高时，脂肪会因重力而微微下垂。

让绷直的脚背与腿部走势一致，塑造力量感。

凌空的脚部脚尖向下，不受平面影响。

修整并强调腿部线条的起伏。

（壹）

修改比例后，顺着动势结构进一步绘制人物的轮廓，强调伸直的腿部线条。

根据壁画刻画张开的手指，表现手部动作的张力。

增大腿部挤压的轮廓弧度，突显肌肉。

绷直的脚背进一步强调脚部力度。

布料受到腿部挤压，形成明显的放射状褶皱。

（贰）

根据动作刻画肌肉走势，完善人物的五官与服饰，完成人物绘制。

穿楼飞天

《穿楼飞天》出自盛唐时期的壁画作品《观无量寿经变》，画面中数身飞天自在翔游，穿越亭台楼宇，通过流云和披帛表现活动轨迹，让整个画面轻盈如燕，充满线条的流动感。

动态要点

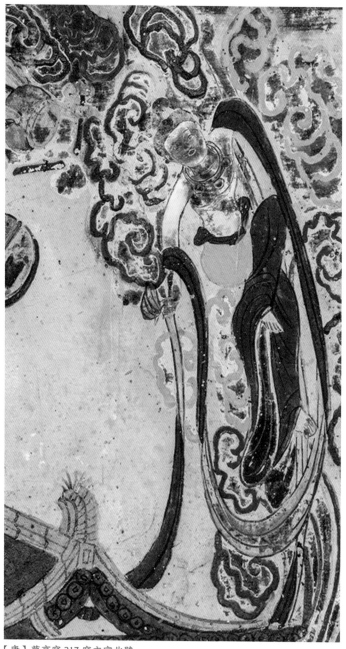

【唐】莫高窟 217 窟主室北壁

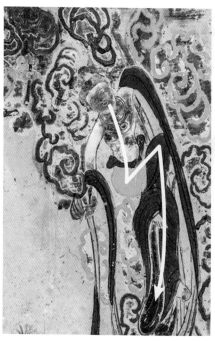

梳理人物动态，可以将其动作看作一个竖向的闪电。

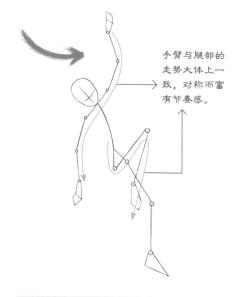

手臂与腿部的走势大体上一致，对称而富有节奏感。

人物的双手没有向左右延伸，而是全部呈现纵向走势，在视觉上拉长了整体形象，并呼应腿部动作，整体呈现流畅完整的弧线，进一步明确了人物飘动的走向。

归纳绘制人物动势的火柴人结构，能够清晰明确地掌握整体走向。

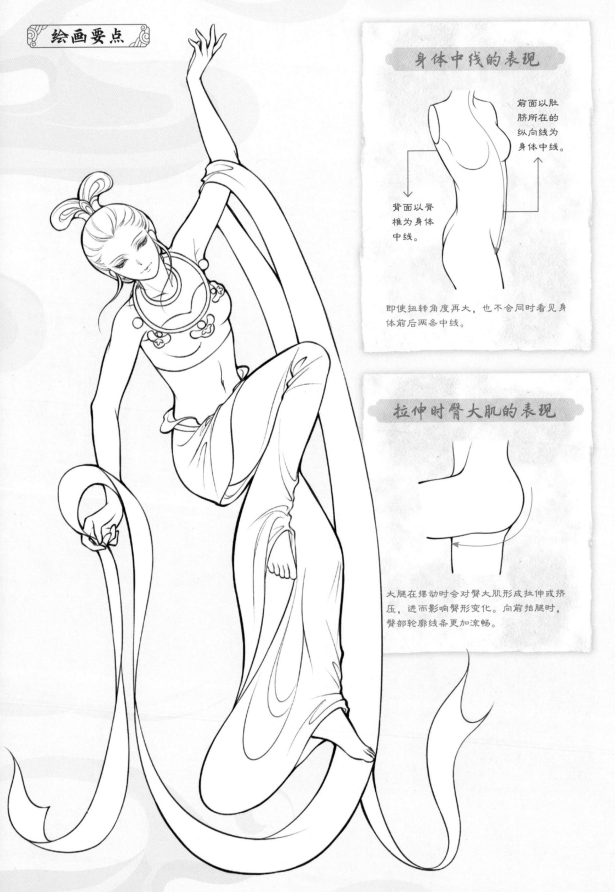

身体中线的表现

前面以肚脐所在的纵向线为身体中线。

背面以脊椎为身体中线。

即使扭转角度再大，也不会同时看见身体前后两条中线。

拉伸时臀大肌的表现

大腿在摆动时会对臀大肌形成拉伸或挤压，进而影响臀形变化。向前抬腿时，臀部轮廓线条更加流畅。

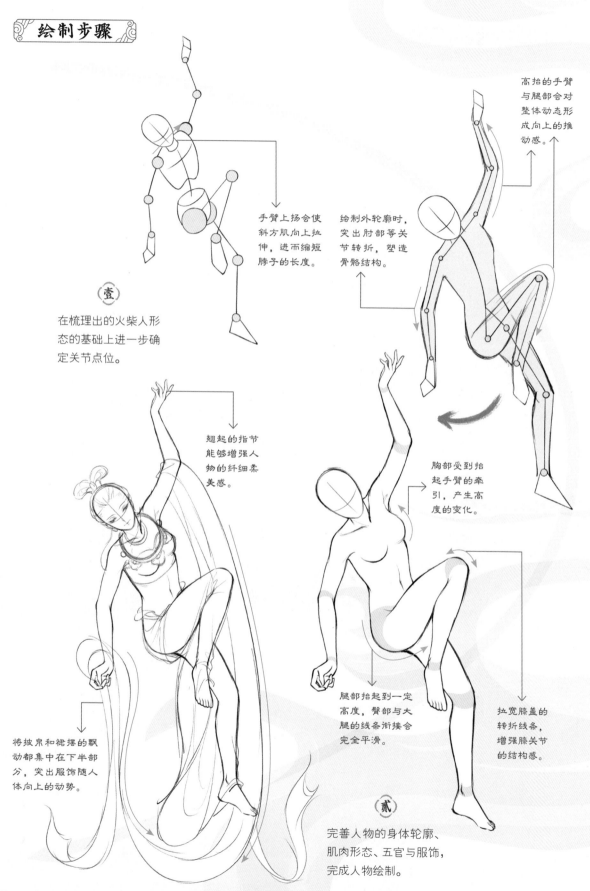

绘制步骤

手臂上扬会使斜方肌向上拉伸，进而缩短脖子的长度。

绘制外轮廓时，突出肘部等关节转折，塑造骨骼结构。

高抬的手臂与腿部会对整体动态形成向上的推动感。

壹

在梳理出的火柴人形态的基础上进一步确定关节点位。

翘起的指节能够增强人物的纤细柔美感。

胸部受到抬起手臂的牵引，产生高度的变化。

将披帛和裙摆的飘动都集中在下半部分，突出服饰随人体向上的动势。

腿部抬起到一定高度，臀部与大腿的线条衔接会完全平滑。

拉宽膝盖的转折线条，增强膝关节的结构感。

贰

完善人物的身体轮廓、肌肉形态、五官与服饰，完成人物绘制。

立身下降飞天

《立身下降飞天》出自初唐时期的壁画《阿弥陀经变》，画面上方天水相接，乐器不鼓自鸣，美妙祥和，十身飞天在壁画中乘云凌空，翩然自若，十分灵动。

动态要点

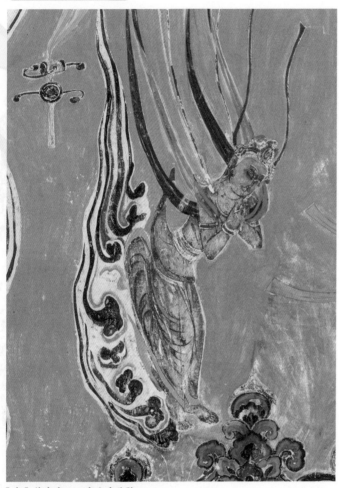

【唐】莫高窟 321 窟主室北壁

画面中飞天双手相合，立身下降，动作与站立类似，观者的视觉重点会集中在前倾的上身部分，略显头重脚轻。因此画面中用脚下踩踏的祥云作为填补，平衡左右重量，让画面在极速的动感中更具平衡美。

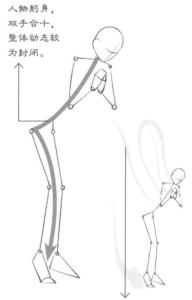

人物躬身，双手合十，整体动态较为封闭。

为了打破沉闷，增强动态飘逸感，用向上飘动的披帛进行视觉引导。

脚部的内侧有两处类似椭圆的凸起。

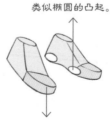

脚部外形类似一个梯台加稍有弧度的长方体。

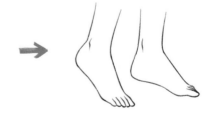

观察人物的脚部结构，对其进行优化与修改，使脚部表现更为自然合理。

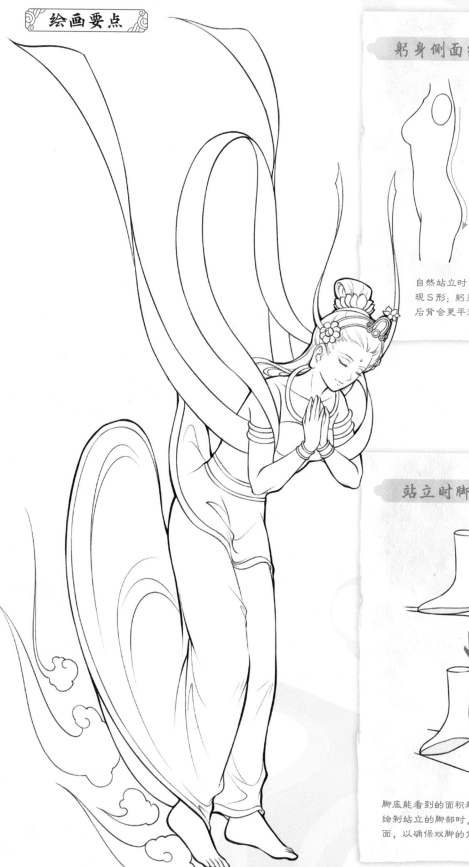

躯身侧面线条的表现

自然站立时，人物的后背线条呈现S形；躬身时，腰窝弧度减弱，后背会更平滑。

站立时脚部的透视

脚底能看到的面积越大，整体透视越大。绘制站立的脚部时，可以先绘制一个平面，以确保双脚的角度一致。

绘制步骤

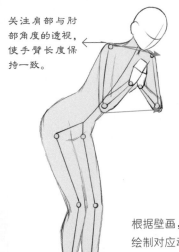

关注肩部与肘部角度的透视，使手臂长度保持一致。

壹

根据壁画，在火柴人结构上绘制对应动态轮廓，突出女性人物腰部的纤细感。

侧面弯腰的转折表现

弯腰时，腹部线条转折明显，会形成三段微凸的弧度。

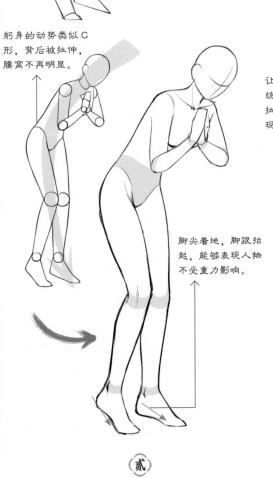

躬身的动势类似C形，背后被拉伸，腰窝不再明显。

脚尖着地，脚跟抬起，能够表现人物不受重力影响。

贰

修正人物动势，刻画身体肌肉轮廓的线条。

让衣物与云朵的方向统一朝上，在视觉上拉长人物的动势，展现下降的感觉。

当裙摆向一侧飘起时，另一侧的布料会紧贴在人物身上。

叁

在人体结构的基础上，沿着需要表现的动态方向绘制服饰，完成人物绘制。

背身腾云飞天

《背身腾云飞天》出自初唐时期的壁画《药师经变》，画面中飞天于药师华盖旁，手持莲花翻飞而舞，背身腾云，动作优美自然，极具韵律感。

动态要点

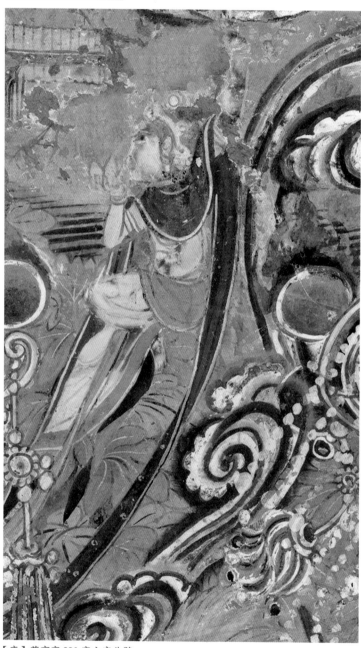

【唐】莫高窟 220 窟主室北壁

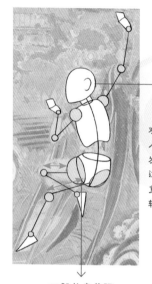

观察壁画中的人物动态，会发现人物头部过大，整体头重脚轻，缺乏轻盈感。

双腿长度差距过大，不协调。

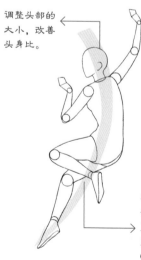

调整头部的大小，改善头身比。

将人物的腿部长度调整至一致，并强调整体的C形动态。

画面中的飞天背身向上飘动，披帛沿着飞行的轨迹向下拖移，暗示整体动向。同时人物一侧身体屈收，一侧被拉伸，动如弯弓，极具曲线感。

梳理动态头身比，调整盆腔的角度与大小，让腿部更舒展，同时将过长的手臂优化至正常。

背部的线条表现

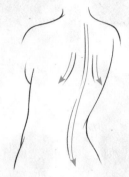

背部可以看到脊椎与肩胛线条，类似一个川字。

脚底结构的表现

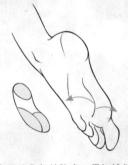

脚掌有两块凸起的肌肉，用细线划分边界，可以进一步增强结构感。

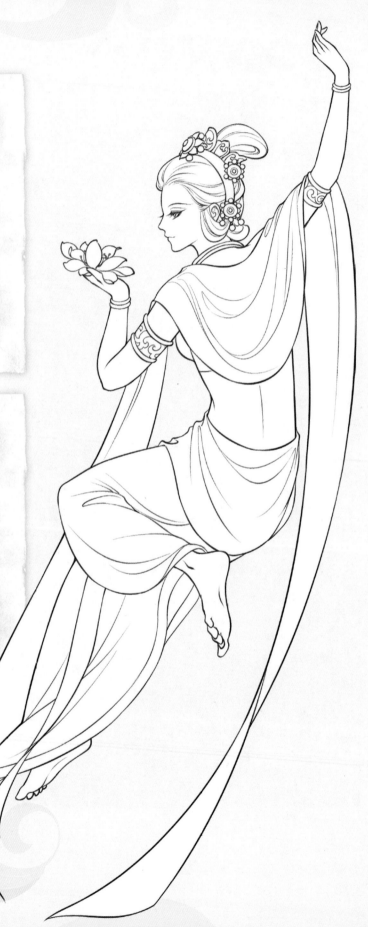

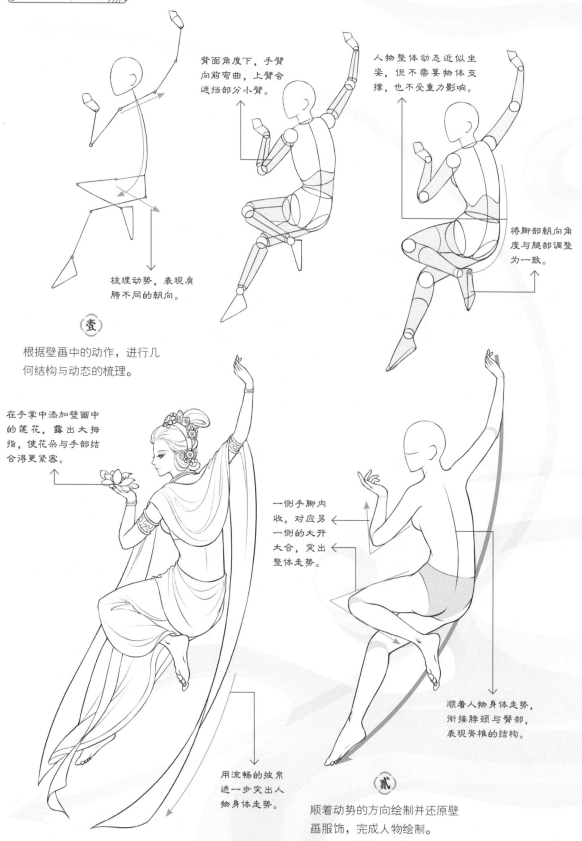

背面角度下，手臂向前弯曲，上臂会遮挡部分小臂。

人物整体动态近似坐姿，但不需要物体支撑，也不受重力影响。

梳理动势，表现肩胯不同的朝向。

将脚部朝向角度与腿部调整为一致。

壹

根据壁画中的动作，进行几何结构与动态的梳理。

在手掌中添加壁画中的莲花，露出大拇指，使花朵与手部结合得更紧密。

一侧手脚内收，对应另一侧的大开大合，突出整体走势。

顺着人物身体走势，衔接脖颈与臀部，表现脊椎的结构。

用流畅的披帛进一步突出人物身体走势。

贰

顺着动势的方向绘制并还原壁画服饰，完成人物绘制。

维摩诘化现

《维摩诘化现》出自晚唐时期的壁画作品《维摩诘经变》，画面中维摩诘乘云缓缓升空，恬静安然，下垂的披帛与流云顺滑舒展，分外柔和静谧。

动态要点

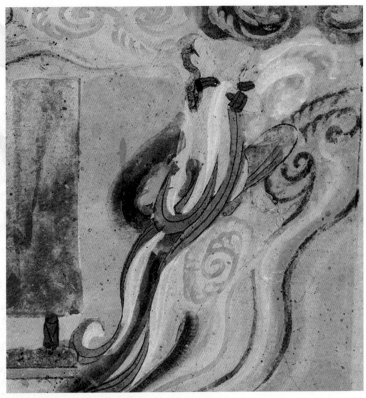

【唐】莫高窟 012 窟主室东壁

画面中的维摩诘挺胸抬首，虽然是跪坐姿势，但大腿受流云托举上抬，让人物呈现倾斜不稳定的形态，增强了整体的动感。

人物动势可以归纳为 L 形。

一般跪坐时脚部会垫在臀下，但浮空状态下不受重力影响，人物脚部可以放松一些。

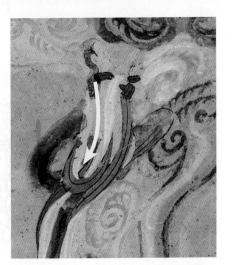

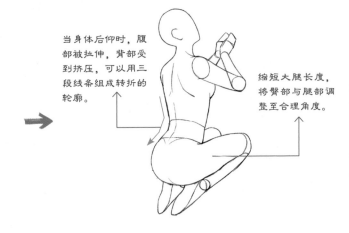

当身体后仰时，腹部被拉伸，背部受到挤压，可以用三段线条组成转折的轮廓。

缩短大腿长度，将臀部与腿部调整至合理角度。

观察壁画中的人物动作，发现人物臀部和腿部过长，在调整头身比后，可对整体动作结构进行同步修改。

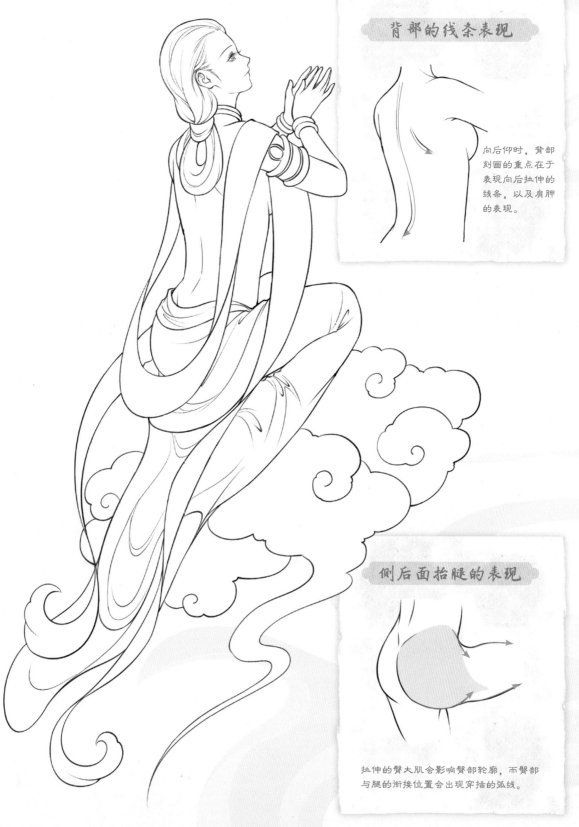

背部的线条表现

向后仰时，背部刻画的重点在于表现向后拉伸的线条，以及肩胛的表现。

侧后面抬腿的表现

拉伸的臀大肌会影响臀部轮廓，而臀部与腿的衔接位置会出现穿插的弧线。

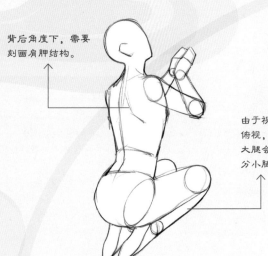

背后角度下，需要刻画肩胛结构。

由于视角略带俯视，上方的大腿会压住部分小腿。

人物跪姿相对封闭，需要挺起腰身塑造舒展感。

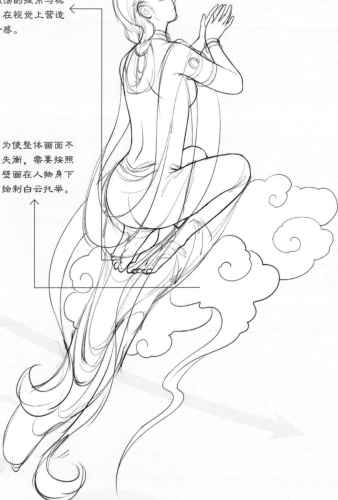

壹

根据人物动作，画出人体的躯干结构，擦除多余的辅助线，完善轮廓。

在人物下方绘制下垂飘荡的披帛与裙摆，在视觉上营造上升感。

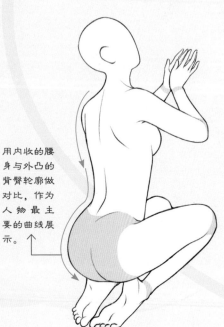

用内收的腰身与外凸的背臀轮廓做对比，作为人物最主要的曲线展示。

为使整体画面不失衡，需要按照壁画在人物身下绘制白云托举。

贰

绘制肌肉结构，并细化手脚动作，顺着腿部角度向下延伸服饰，完成人物绘制。

第五章 云锦回舒——旋身飞天动态分析

持香炉飞天

《持香炉飞天》出自唐代一处深龛的北壁上部，壁画中飞天手持香炉，旋身凌空而下，环绕在菩萨身边随行散花奉香，营造安乐美妙的氛围，极具曲线美感。

动态要点

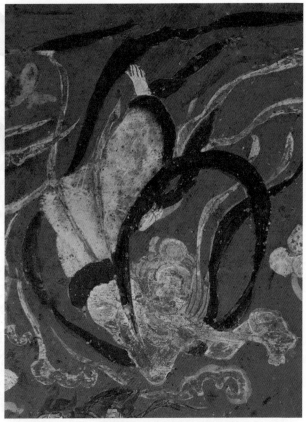

【唐】莫高窟 057 窟主室西壁

画面中飞天一手持香炉，一手伸臂调整香炉顶盖，手臂与弯曲扭转的腿部构成弧形的走势，呈现标准的 C 形构图。同时双腿不同的动作朝向则使人物动态打破了 C 形的既定轨迹，让飞天的动作显得更加生动活泼。

壁画中人物的身体符合空间透视的法则，肩膀的连线与手肘间的连线需要处在相同的透视角度下。

观察壁画中人物的腿部结构，腿部与身体连接位置转折过大，按照漫画人体结构来说不是很自然。

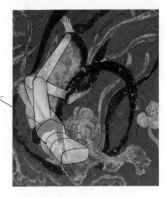

将双腿动作调换，让腿部与身体衔接更自然。

注意调整双腿位置后，脚的朝向也发生了反转，此时大脚趾朝外。

处在外侧的脚，小脚趾朝外。

调整位置，让动作变得更自然合理。

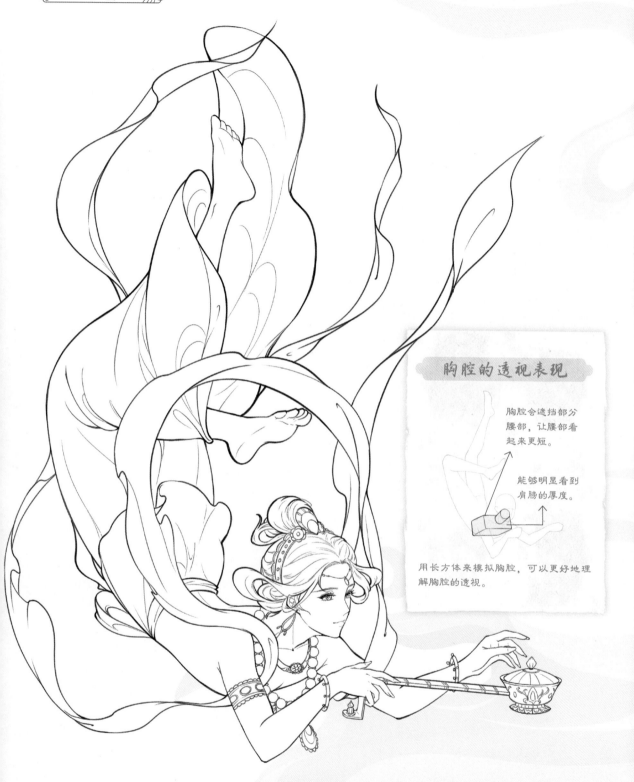

胸腔的透视表现

胸腔会遮挡部分腰部，让腰部看起来更短。

能够明显看到肩膀的厚度。

用长方体来模拟胸腔，可以更好地理解胸腔的透视。

要表现飞天"飞"的感觉，需要摒弃重力对人物动作的影响。因为不需要对身体使用支撑力，人物的上半身动作是平直向前的体态，而不是像现实中倒立动作那样用手来支撑身体重量。下半身的动作是轻盈放松的体态，可以通过想象在水中漂浮的样子来更好地把握这种轻盈感。

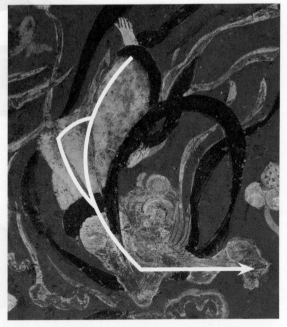

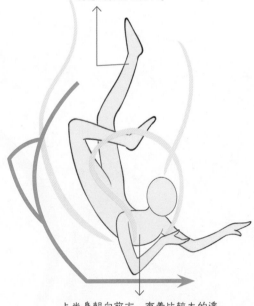

下半身朝上，基本上没有什么透视，整体的长度也没有出现变化。

上半身朝向前方，有着比较大的透视角度，在视觉上会显得短一些。

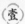

壹

通过观察，找出图中人物的动势线，确定人体大致的角度和动作。

贰

将人物的动势线归纳出来，进一步分析动作特点，找出人体不同位置的角度变化。

用线条确定四肢的长度及弯折角度。

利用简单的几何形表现胸腔对腰部的遮挡关系。

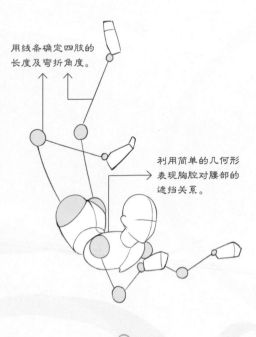

叁

根据动势线画出火柴人结构，表现胸腔、盆腔的体积，以及关节的转折。

肆

通过圆柱体表现四肢的体积感，让人物的整体形态更加丰满。

腿部与身体的连接位置不是一条直线，而是有一定弧度的曲线。

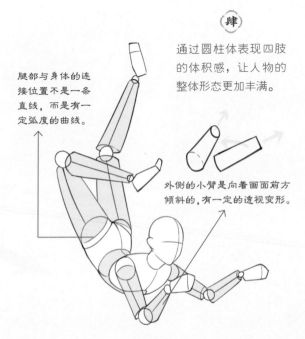

外侧的小臂是向着画面前方倾斜的，有一定的透视变形。

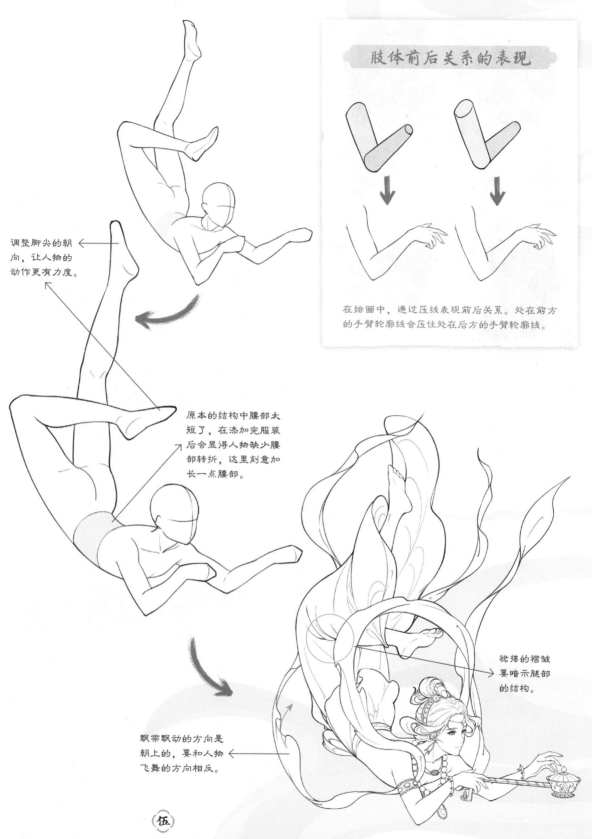

肢体前后关系的表现

在绘画中，通过压线表现前后关系。处在前方的手臂轮廓线会压住处在后方的手臂轮廓线。

调整脚尖的朝向，让人物的动作更有力度。

原本的结构中腰部太短了，在添加完服装后会显得人物缺少腰部转折，这里刻意加长一点腰部。

裙摆的褶皱要暗示腿部的结构。

飘带飘动的方向是朝上的，要和人物飞舞的方向相反。

伍

在几何形体的基础上完善人物的肌肉轮廓，根据壁画绘制人物的五官和服饰，完成人物绘制。

俯飞散花飞天

《俯飞散花飞天》出自盛唐时期的壁画作品《说法图》，飞天手持莲花，环绕华盖，向着下方端坐的佛陀俯身飞行，充满优雅舒展的韵味。

动态要点

画面中飞天一手托举莲花，一手向下前探，形成明确的指向性，在视觉上增强纵向拉伸，引导人物下行，同时增加整体动作的舒展性，并配合缠绕的披帛，形成流畅的弧线动势。

壁画中人物内侧的腿被裙子遮挡，腿部动态、结构都不是很清楚，我们需要根据自己的想象来补全。

【唐】榆林窟 025 窟前室西壁

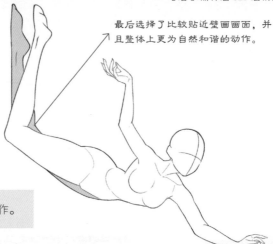

补全动作时，可以尝试一些不同的动态，从中选择一个最合适的。

最后选择了比较贴近壁画画面，并且整体上更为自然和谐的动作。

多次尝试，选择自然合适的腿部动作。

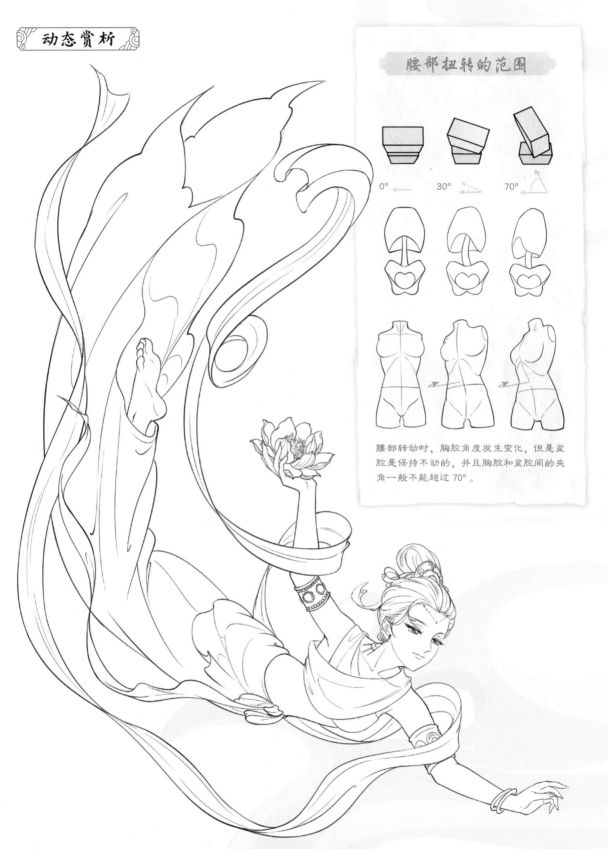

动态赏析

腰部扭转的范围

0°　　　　30°　　　　70°

腰部转动时，胸腔角度发生变化，但是盆腔是保持不动的，并且胸腔和盆腔间的夹角一般不能超过70°。

人物是一个向下俯冲的动态，向前探出去的左手起到了延伸视线的作用，让俯冲的动势显得更加流畅。腿部微弯，处于放松的状态，展现轻柔飘逸的美感。

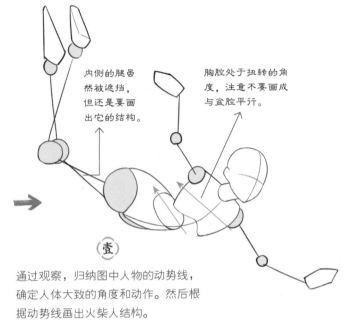

内侧的腿虽然被遮挡，但还是要画出它的结构。

胸腔处于扭转的角度，注意不要画成与盆腔平行。

（壹）

通过观察，归纳图中人物的动势线，确定人体大致的角度和动作。然后根据动势线画出火柴人结构。

表现四肢体积时，一定要注意四肢的朝向，以及相互间的遮挡关系。

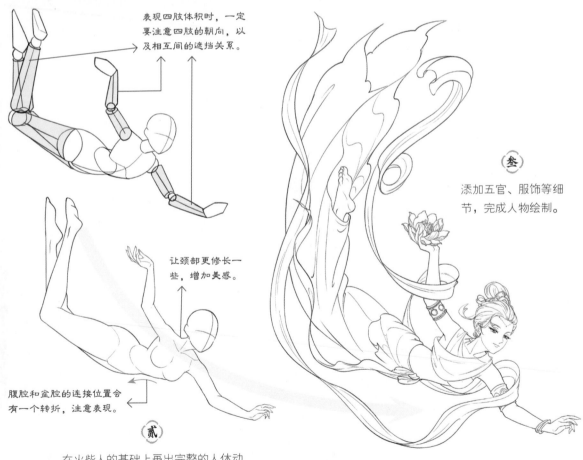

（叁）

添加五官、服饰等细节，完成人物绘制。

让颈部更修长一些，增加美感。

腹腔和盆腔的连接位置会有一个转折，注意表现。

（贰）

在火柴人的基础上画出完整的人体动作模型，表现人体的肌肉曲线变化。

尸毗王侧俯身飞天

《尸毗王侧俯身飞天》出自北魏时期的壁画作品《尸毗王本生故事》，画面中尸毗王割肉饲鹰，身体又恢复如初，引来天人赞叹的场景表现鲜活，十分生动，具有极强的阅读性。

动态要点

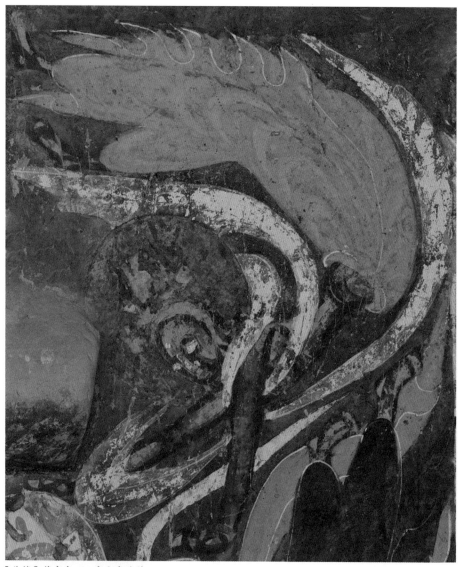

【北魏】莫高窟 254 窟主室北壁

画面中飞天身绕天衣，向着尸毗王所在的方位俯飞而来，且双臂同时向前伸展，配合双腿与裙摆弯曲的弧度，在视觉上营造了急速转弯的动态感，使动作不仅吸睛，而且更加鲜活。

→

把壁画中伸得笔直的手臂改成微弯的形态。

调整人物手臂的动作，减轻人物动态的僵硬感，让动作变得柔和。

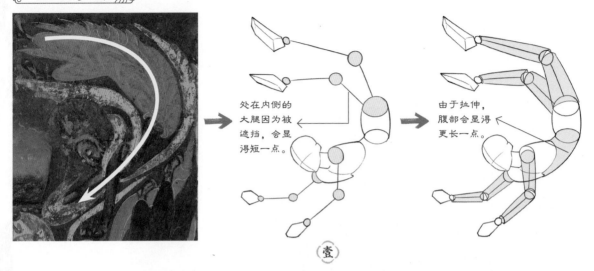

处在内侧的大腿因为被遮挡，会显得短一点。

由于拉伸，腹部会显得更长一点。

壹

归纳壁画中人体的动势线。可以看到人物的整体动态呈弧形，非常流畅，但是因为少了一点变化，动作略显单调。在人物的腿部设计一些动作变化，在整体动势不变的情况下，让造型显得更丰富。

腿部的弯曲角度不适合发力，处于比较松弛的状态，因此脚部也同样采用了比较自然放松的动作。

臀部到大腿之间会有一个明显的转折。

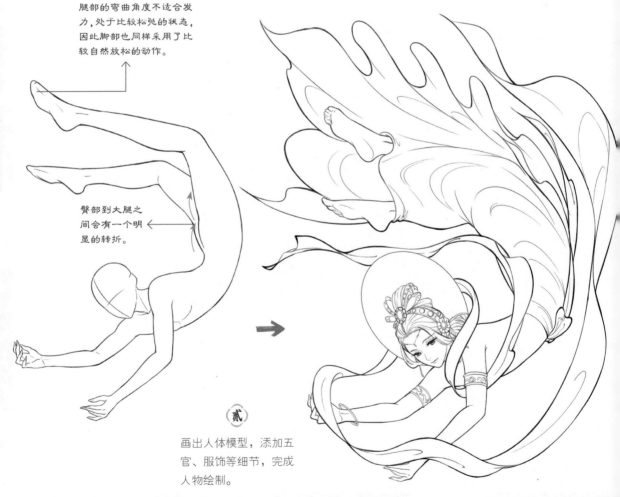

贰

画出人体模型，添加五官、服饰等细节，完成人物绘制。

捧盘散花飞天

《捧盘散花飞天》出自初唐时期的壁画作品《阿弥陀经变》，画面中天空蔚蓝，乐器飘浮在半空不鼓自鸣，飞天或遨游或散花，氛围美妙，引人入胜。

动态要点

壁画中飞天双手捧着盛放鲜花的琉璃大盘，挺腰向下俯飞，披帛与裙摆皆向上飘扬，形成了明确的动向，由此不难想象盘中的花瓣在飞行中向上翻飞散落的过程，极富留白想象与空间的动感。

【唐】莫高窟第 321 窟主室北壁

分析壁画中飞天的动态，发现人物两只手臂弯曲角度不一致，无法完成"托盘"这个动作。

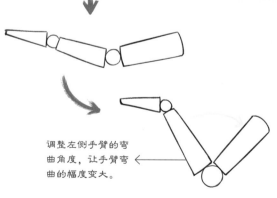

调整左侧手臂的弯曲角度，让手臂弯曲的幅度变大。

再转换到壁画中的视角，这时两只手臂的弯曲程度基本一致，处在同一水平位置上。

壁画中的手臂动态优美，但是角度和透视与漫画中的要求不符，需要进行适当调整。

背部弯曲的表现

通过几何形体进行分析，背部的转折会有明显的转角，不是圆润的弧形。

捧盘的动作需要双手处于比较平稳的状态，人物双臂的高度、弯曲的角度等都是一致的，这样手中的盘子才能保持平衡，不会出现倾斜。

绘制步骤

生硬的转折会让动态看起来僵硬，转换为弧线后会变得更自然。

双腿是交叠的动作，要注意表现出双腿的前后关系。

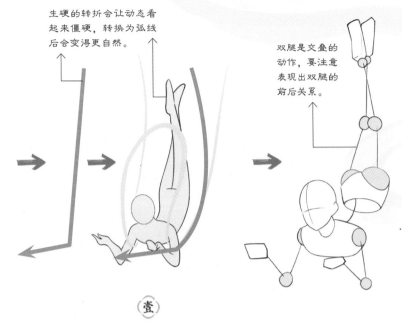

壹

观察壁画中的人物，归纳人体的动势线。根据需要对动势线进行调整，然后根据调整好的动势线画出火柴人结构。

胸腔处于平直向前的角度，只能看见背部的一小部分。

腿部弯曲的位置会形成"八"字形的凹陷。

延长裙摆的尾部，让弯曲的动势继续向后延伸，视觉上给人更流畅优美的感觉。

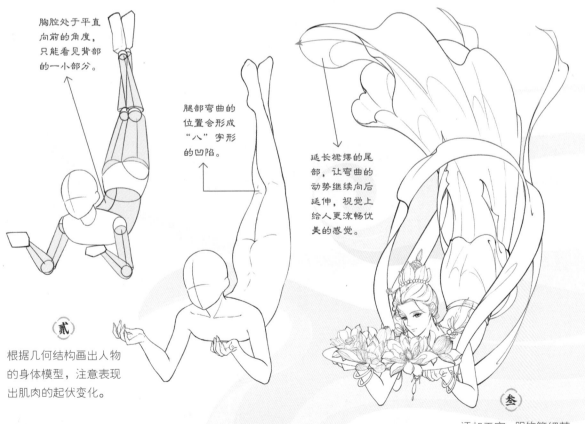

贰

根据几何结构画出人物的身体模型，注意表现出肌肉的起伏变化。

叁

添加五官、服饰等细节，完成人物绘制。

斜抱琵琶

《斜抱琵琶伎乐天》位于北周时期洞窟的窟顶，窟顶上绘有天宫平台栏墙纹，伎乐天们凌空其上，手持各色乐器，奏乐起舞，悠扬的乐声仿佛就在耳边。

动态要点

【北周】莫高窟 301 窟主室北披

画面中飞天扭腰斜飞，摆动的双腿姿势在演奏的动作中掺杂了舞蹈的元素，令整体更生动灵活。而人物头部侧歪，与琵琶一同倾斜的动作则进一步展现了肢体的柔软感，使得这一身飞天扭转的动势与其他飞天区别开来，造就了独特的 U 形体态。

观察人物的腿部动作，发现大腿和盆腔的连接位置是分离的。

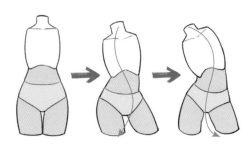

腰部、腿部的弯曲动作并不会让身体出现错位，身体仍然是连贯的，并且会呈现曲线动势。

旋转大腿的角度，让大腿和盆腔合理连接在一起。

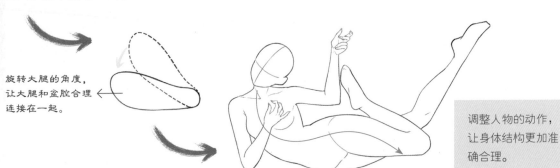

调整人物的动作，让身体结构更加准确合理。

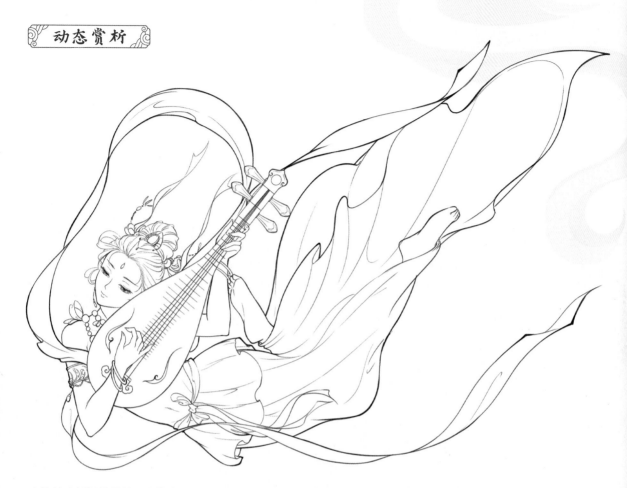

人物的头部微微倾斜，依靠在手中的琵琶上，展现优雅、妩媚的神态。腰部弯曲呈弧形，让人物整体动态显得更加流畅。

抓握手形的特点

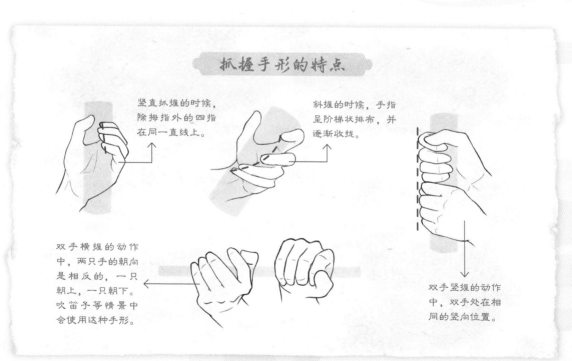

竖直抓握的时候，除拇指外的四指在同一直线上。

斜握的时候，手指呈阶梯状排布，并逐渐收拢。

双手横握的动作中，两只手的朝向是相反的，一只朝上，一只朝下。吹笛子等情景中会使用这种手形。

双手竖握的动作中，双手处在相同的竖向位置。

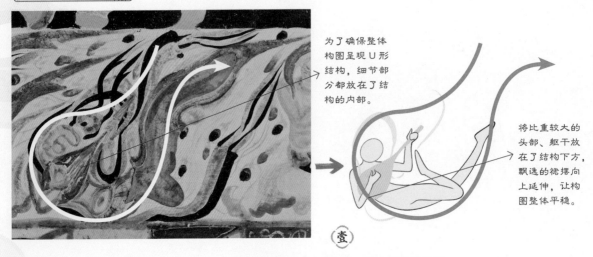

为了确保整体构图呈现 U 形结构，细节部分都放在了结构的内部。

将比重较大的头部、躯干放在了结构下方，飘逸的裙摆向上延伸，让构图整体平稳。

壹

归纳壁画中人体的动势线，确定大致的构图。在这幅图中，人物整体动态呈 U 形，宛如一个跳动的火焰，非常灵动飘逸。

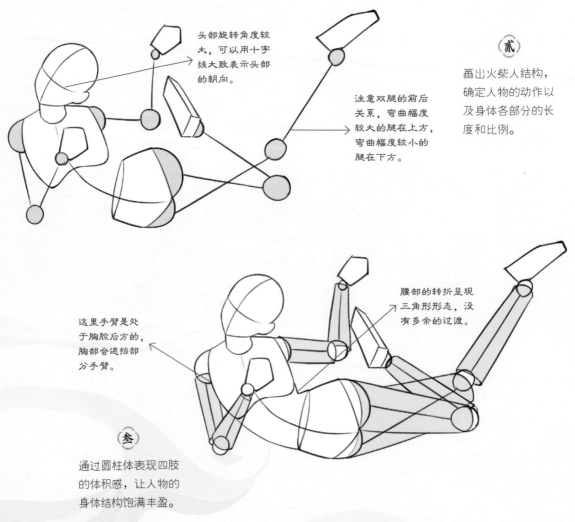

头部旋转角度较大，可以用十字线大致表示头部的朝向。

注意双腿的前后关系，弯曲幅度较大的腿在上方，弯曲幅度较小的腿在下方。

贰

画出火柴人结构，确定人物的动作以及身体各部分的长度和比例。

这里手臂是处于胸腔后方的，胸部会遮挡部分手臂。

腰部的转折呈现三角形形态，没有多余的过渡。

叁

通过圆柱体表现四肢的体积感，让人物的身体结构饱满丰盈。

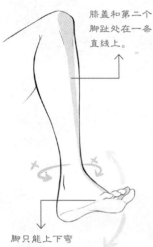

膝盖和第二个脚趾处在一条直线上。

脚只能上下弯曲，不能左右转动。

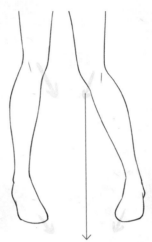

脚的朝向和膝盖要保持一致，也就是膝盖朝向哪里，脚尖也要朝向哪里。

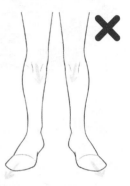

像这样膝盖朝向内侧，脚尖朝向外侧的动作是错误的。

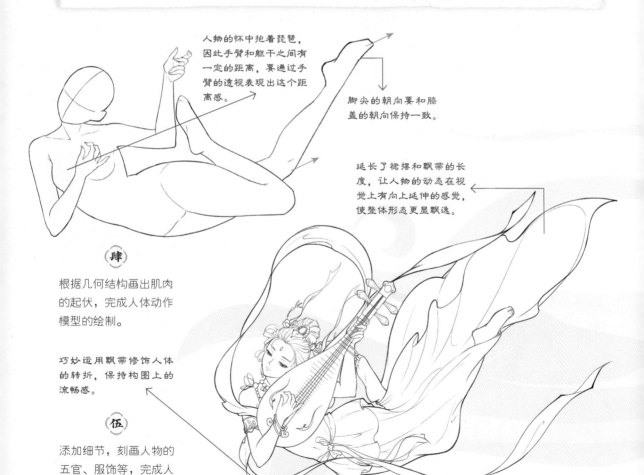

人物的怀中抱着琵琶，因此手臂和躯干之间有一定的距离，要通过手臂的透视表现出这个距离感。

脚尖的朝向要和膝盖的朝向保持一致。

延长了裙摆和飘带的长度，让人物的动态在视觉上有向上延伸的感觉，使整体形态更显飘逸。

肆

根据几何结构画出肌肉的起伏，完成人体动作模型的绘制。

巧妙运用飘带修饰人体的转折，保持构图上的流畅感。

伍

添加细节，刻画人物的五官、服饰等，完成人物绘制。

横抱琵琶

《横抱琵琶飞天》出自隋代的壁画作品《说法图》，顶部十身飞天手持各色乐器，同向飞行于天宫栏墙与垂幔之上，自在悠然，非常惬意。

动态要点

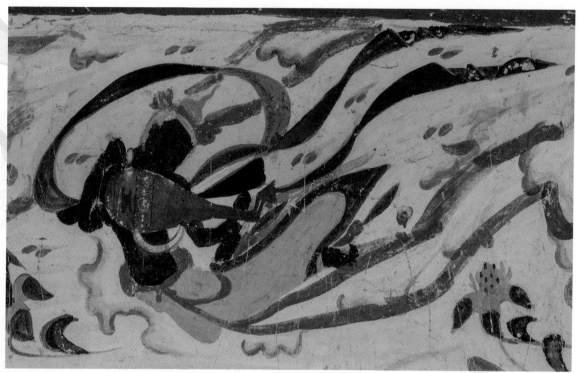

壁画中飞天一手持拨子，一手承握琵琶，扭身横向飞行。整体动态类似日常生活中的斜躺，但腿部有向上倾斜的动作，使得人物脱离了常规表现，在飘动的服饰配合下，塑造出了倾身漂移的悬浮感。

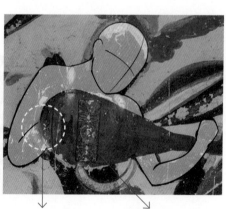

手的动作不明，看不出来是在干什么。

整个琵琶处于悬空的状态，缺少力量支撑。

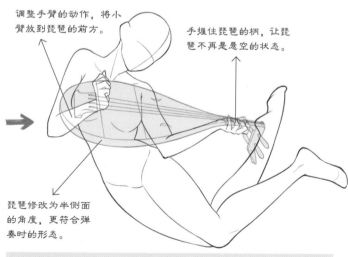

调整手臂的动作，将小臂放到琵琶的前方。

手握住琵琶的柄，让琵琶不再是悬空的状态。

琵琶修改为半侧面的角度，更符合弹奏时的形态。

调整动作和身体结构，让人物的动作符合"抱"的动态特点。

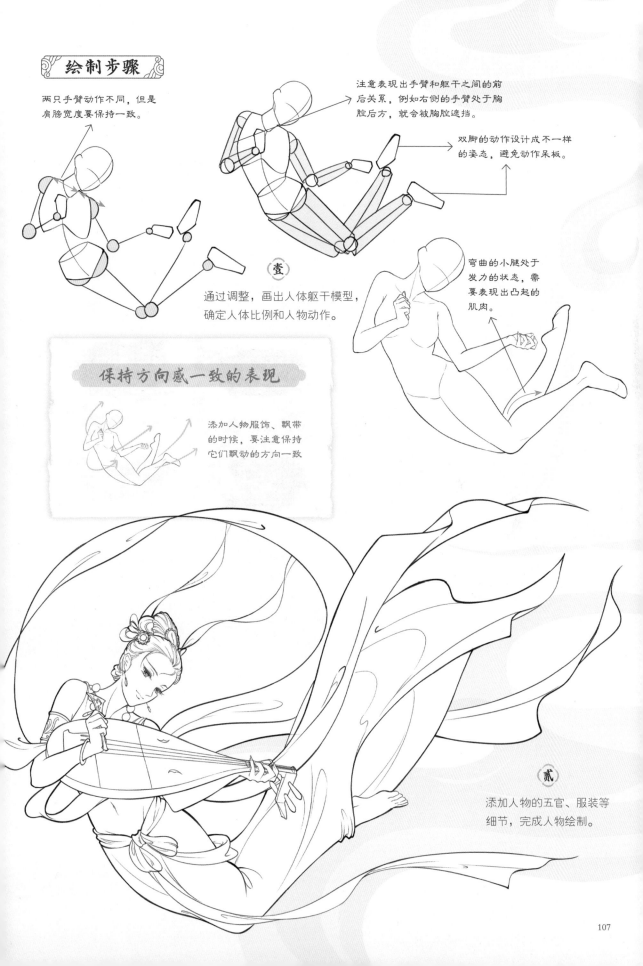

绘制步骤

两只手臂动作不同，但是
肩膀宽度要保持一致。

注意表现出手臂和躯干之间的前
后关系，例如右侧的手臂处于胸
腔后方，就会被胸腔遮挡。

双脚的动作设计成不一样
的姿态，避免动作呆板。

壹

通过调整，画出人体躯干模型，
确定人体比例和人物动作。

弯曲的小腿处于
发力的状态，需
要表现出凸起的
肌肉。

保持方向感一致的表现

添加人物服饰、飘带
的时候，要注意保持
它们飘动的方向一致

贰

添加人物的五官、服装等
细节，完成人物绘制。

长袍飞天

《长袍飞天》出自西魏的壁画作品《说法图》，壁画中飞天飘然飞行在佛陀华盖旁，聆听说法，衣带翩飞舒展，给人以灵动活泼的视觉感受。

动态要点

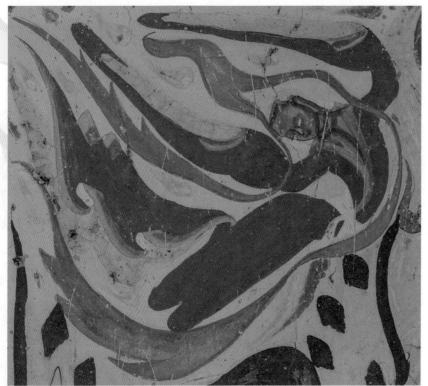

【西魏】莫高窟 249 窟主室北壁

画面中飞天身着青边红袍，与敦煌壁画中常见的西域式飞天装束截然不同，呈现中原服饰的风貌。同时飞天双手与腿脚都向上伸展，与身体弧度及飘带方向保持一致，表现出扑面袭来的风向，使画面更具流动感与鲜活气息。

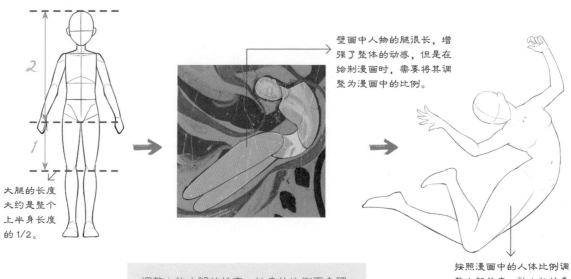

2

1

大腿的长度大约是整个上半身长度的1/2。

调整人物大腿的长度，让身体比例更合理。

壁画中人物的腿很长，增强了整体的动感，但是在绘制漫画时，需要将其调整为漫画中的比例。

按照漫画中的人体比例调整大腿长度，让人物的身形更合理。

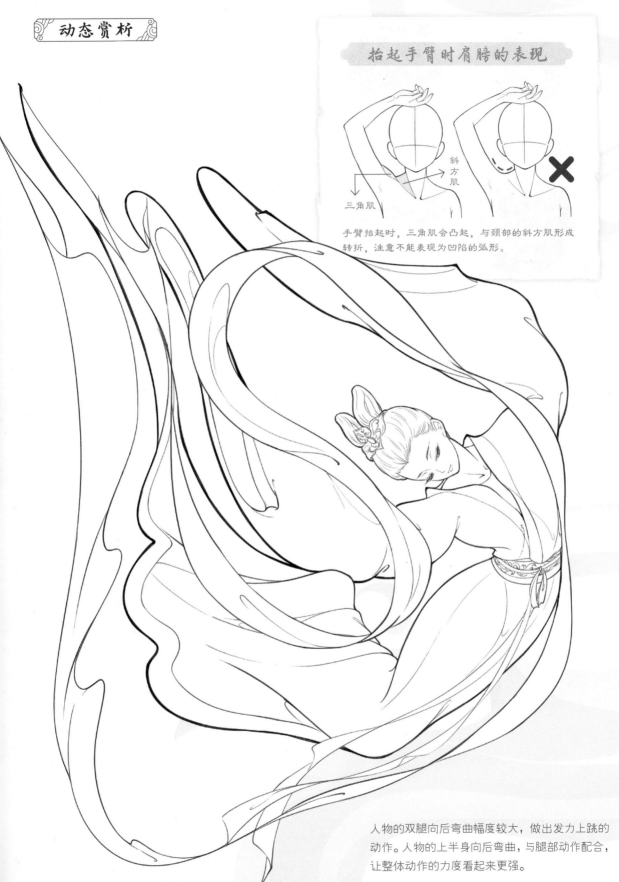

抬起手臂时肩膀的表现

斜方肌

三角肌

手臂抬起时，三角肌会凸起，与颈部的斜方肌形成
转折，注意不能表现为凹陷的弧形。

人物的双腿向后弯曲幅度较大，做出发力上跳的
动作。人物的上半身向后弯曲，与腿部动作配合，
让整体动作的力度看起来更强。

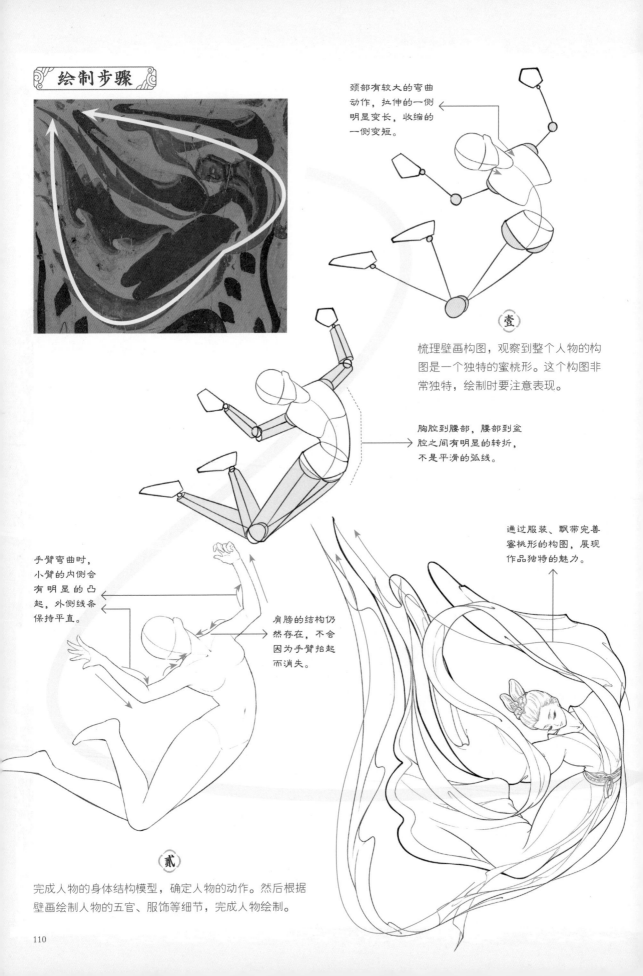

绘制步骤

颈部有较大的弯曲
动作，拉伸的一侧
明显变长，收缩的
一侧变短。

壹

梳理壁画构图，观察到整个人物的构图是一个独特的蜜桃形。这个构图非常独特，绘制时要注意表现。

胸腔到腰部，腰部到盆腔之间有明显的转折，不是平滑的弧线。

通过服装、飘带完善蜜桃形的构图，展现作品独特的魅力。

手臂弯曲时，
小臂的内侧会
有明显的凸
起，外侧线条
保持平直。

肩膀的结构仍然存在，不会因为手臂抬起而消失。

贰

完成人物的身体结构模型，确定人物的动作。然后根据壁画绘制人物的五官、服饰等细节，完成人物绘制。

尸毗王侧飞天

《尸毗王侧飞天》出自北魏时期的壁画作品《尸毗王本生故事》，画面中尸毗王割肉饲鹰，后来肉体恢复如初，飞天目睹这一切发生，由衷赞叹，画面中人物的身体语言极为丰富，亦十分具有故事性。

动态要点

【北魏】莫高窟 254 窟主室北壁

画面中飞天举手斜靠，视线集中在右侧，而左侧的下半身则被其他飞天遮挡。但通过观察裙裳自腰际开始向斜上方翻飞的线条，能够推断出人物整体动作构图应为流畅的弧形，同时了解画面左右平衡对称的重量分布。

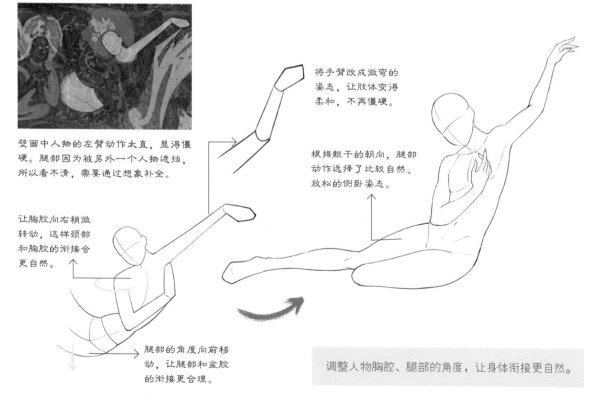

将手臂改成激弯的姿态，让肢体变得柔和，不再僵硬。

壁画中人物的左臂动作太直，显得僵硬。腿部因为被另外一个人物遮挡，所以看不清，需要通过想象补全。

根据躯干的朝向，腿部动作选择了比较自然、放松的侧卧姿态。

让胸腔向右稍激转动，这样颈部和胸腔的衔接会更自然。

腿部的角度向前移动，让腿部和盆腔的衔接更合理。

调整人物胸腔、腿部的角度，让身体衔接更自然。

111

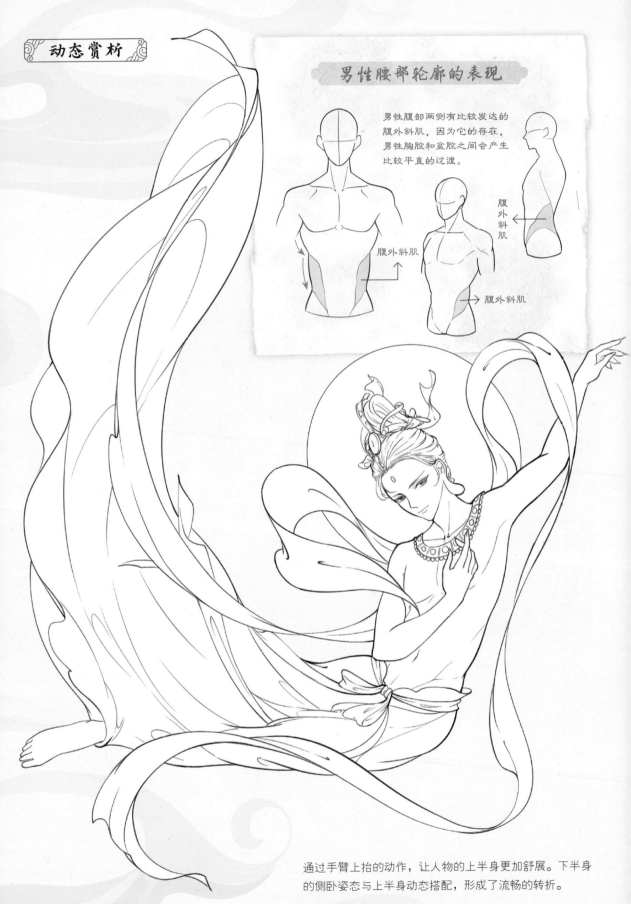

男性腰部轮廓的表现

男性腹部两侧有比较发达的
腹外斜肌，因为它的存在，
男性胸腔和盆腔之间会产生
比较平直的过渡。

腹外斜肌

腹外斜肌

腹外斜肌

通过手臂上抬的动作，让人物的上半身更加舒展。下半身
的侧卧姿态与上半身动态搭配，形成了流畅的转折。

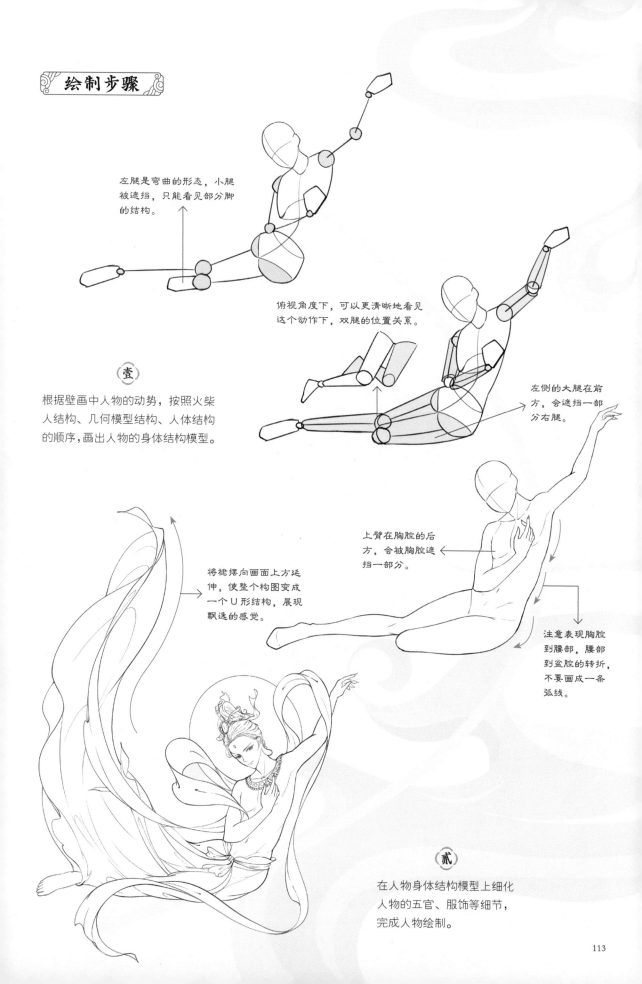

左腿是弯曲的形态，小腿被遮挡，只能看见部分脚的结构。

俯视角度下，可以更清晰地看见这个动作下，双腿的位置关系。

壹

根据壁画中人物的动势，按照火柴人结构、几何模型结构、人体结构的顺序，画出人物的身体结构模型。

左侧的大腿在前方，会遮挡一部分右腿。

上臂在胸腔的后方，会被胸腔遮挡一部分。

将裙摆向画面上方延伸，使整个构图变成一个 U 形结构，展现飘逸的感觉。

注意表现胸腔到腰部，腰部到盆腔的转折，不要画成一条弧线。

贰

在人物身体结构模型上细化人物的五官、服饰等细节，完成人物绘制。

执花飞天

《执花飞天》出自初唐时期的窟顶藻井，画面中四身飞天手持花卉，环绕一朵巨大的莲花遨游曼舞，画面氛围空灵自然，具有极高的艺术观赏性。

动态要点

【唐】莫高窟 329 窟主室藻井

壁画中飞天手持鲜花，伸展手臂向上飞行，人物动势形成纵向走势，同时腰部用力后仰，拉伸前胸，让整个身体呈现流畅的弧线，并牵引彩带形成相同的曲线飞行轨迹，营造旋转的视觉动向，使画面极具灵气，充满流动感。

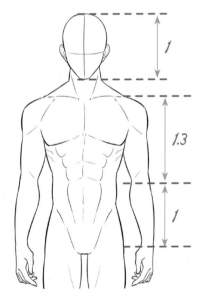

手臂的长度大约是 2.3 个头部的长度。

探出去的手臂动作优美，但壁画中为了增加动感，刻意拉长了手臂，绘制漫画时需要改短一点。

梳理壁画中的人体结构，调整手臂的长度。

根据漫画中的手臂比例，缩短了探出去手臂的长度，让手臂和人体之间的比例更合理。

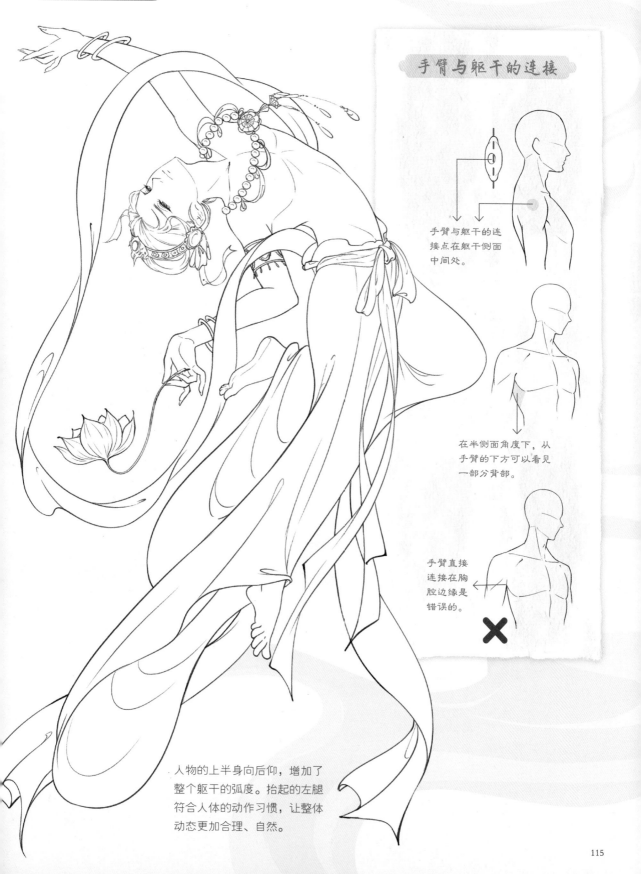

手臂与躯干的连接

手臂与躯干的连接点在躯干侧面中间处。

在半侧面角度下，从手臂的下方可以看见一部分背部。

手臂直接连接在胸腔边缘是错误的。

✗

人物的上半身向后仰，增加了整个躯干的弧度。抬起的左腿符合人体的动作习惯，让整体动态更加合理、自然。

115

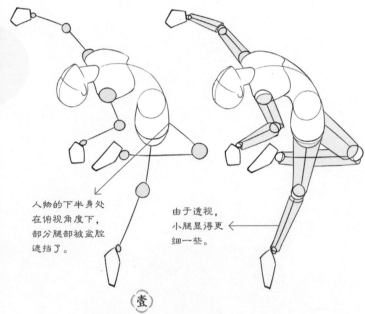

人物的下半身处在俯视角度下，部分腿部被盆腔遮挡了。

由于透视，小腿显得更细一些。

壹

归纳壁画中人体的动势线，根据动势线的走势完成人物的几何模型，确定人物的动作和身体比例。

飘带不要完全贴在手臂上，留出一些空隙，能够表现出更加轻盈的质感。

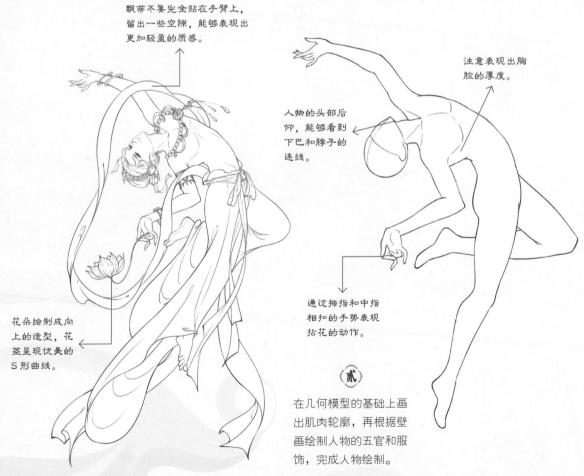

花朵绘制成向上的造型，花茎呈现优美的S形曲线。

注意表现出胸腔的厚度。

人物的头部后仰，能够看到下巴和脖子的连线。

通过拇指和中指相扣的手势表现拈花的动作。

贰

在几何模型的基础上画出肌肉轮廓，再根据壁画绘制人物的五官和服饰，完成人物绘制。

第二八章

结构素材

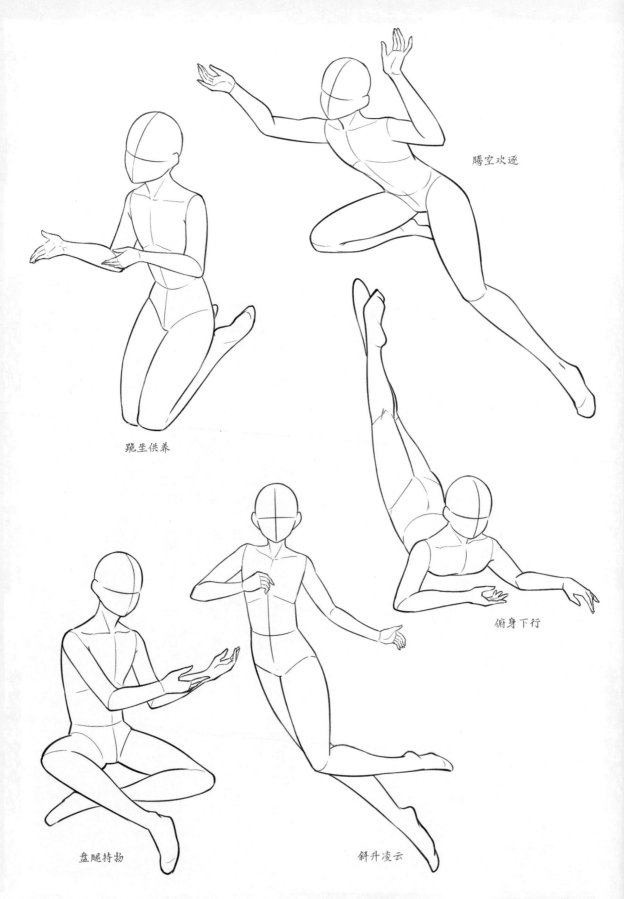

腾空欢逐

跪坐供养

俯身下行

盘腿持物

斜升凌云

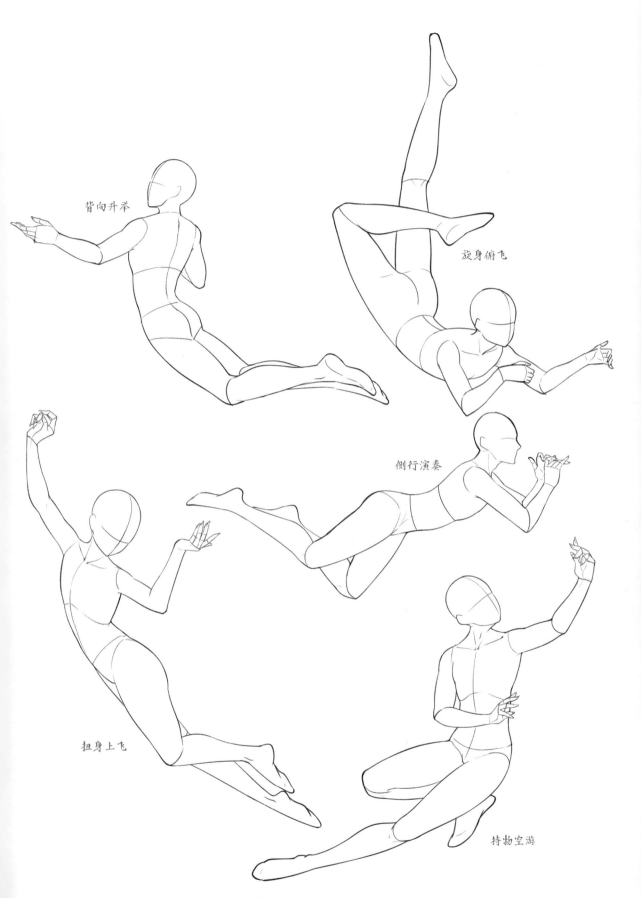

背向升举

旋身俯飞

侧行演奏

扭身上飞

持物空游

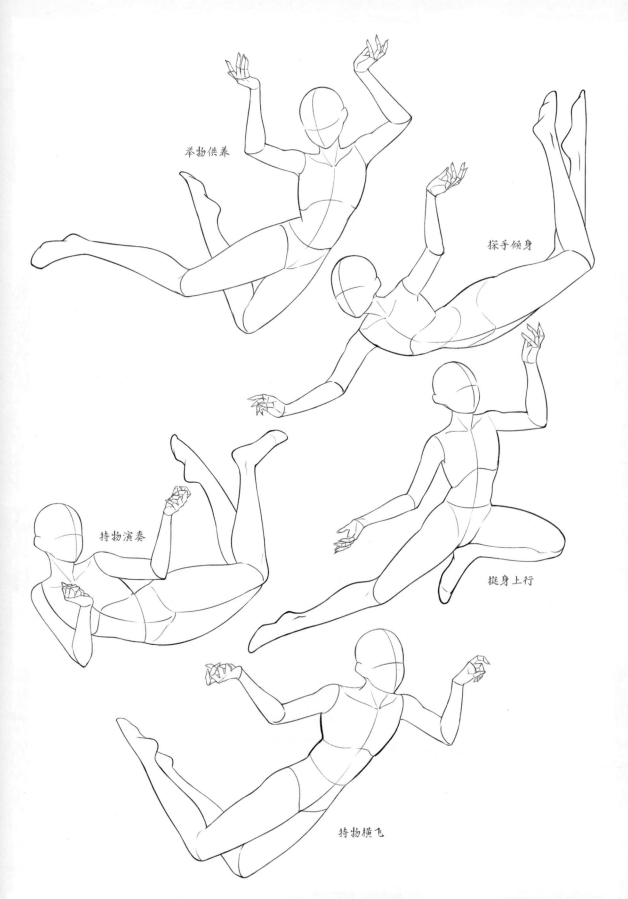

举物供养

探手倾身

持物演奏

挺身上行

持物横飞

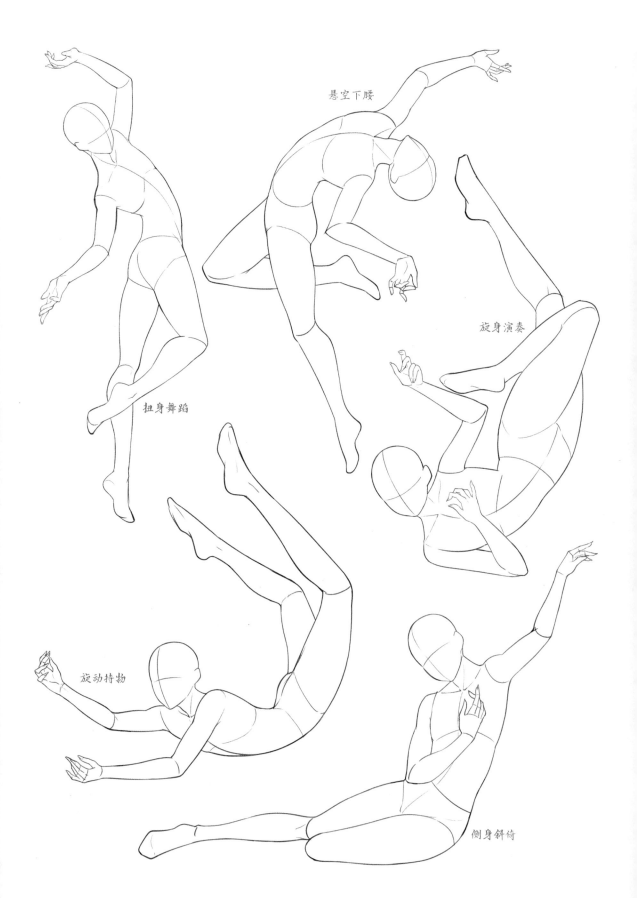

悬空下腰

旋身演奏

扭身舞蹈

旋动持物

侧身斜倚

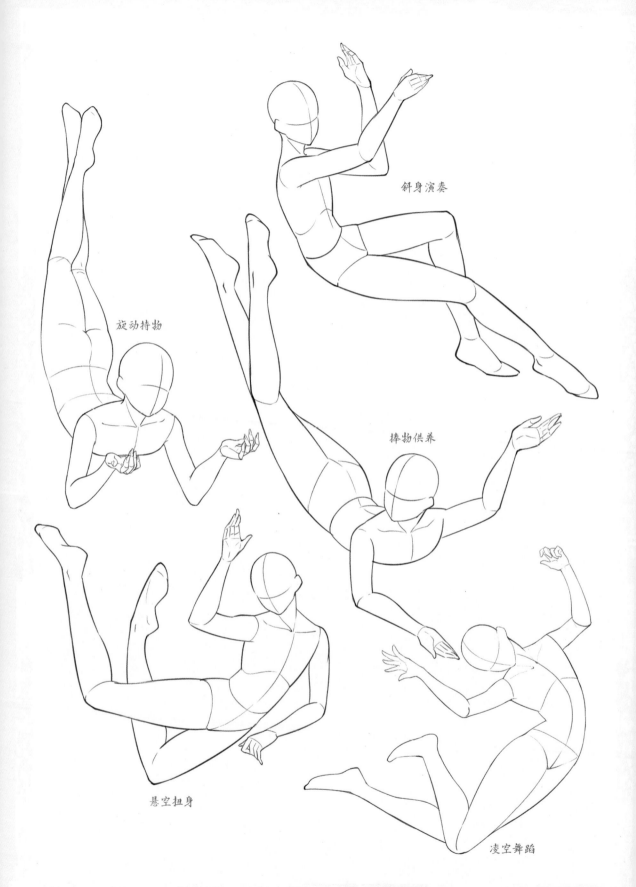

斜身演奏

旋动持物

捧物供养

悬空扭身

凌空舞蹈

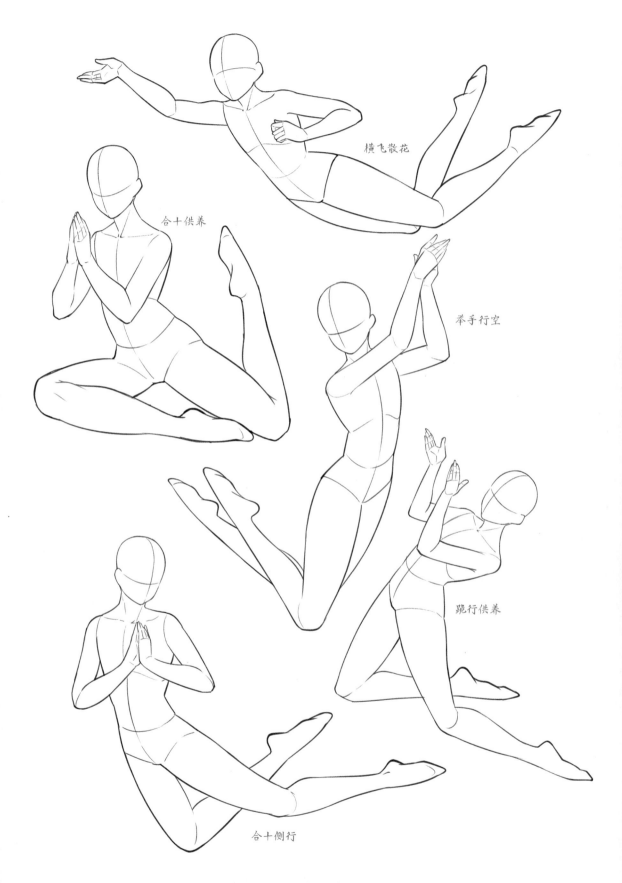

横飞散花

合十供养

举手行空

跪行供养

合十侧行

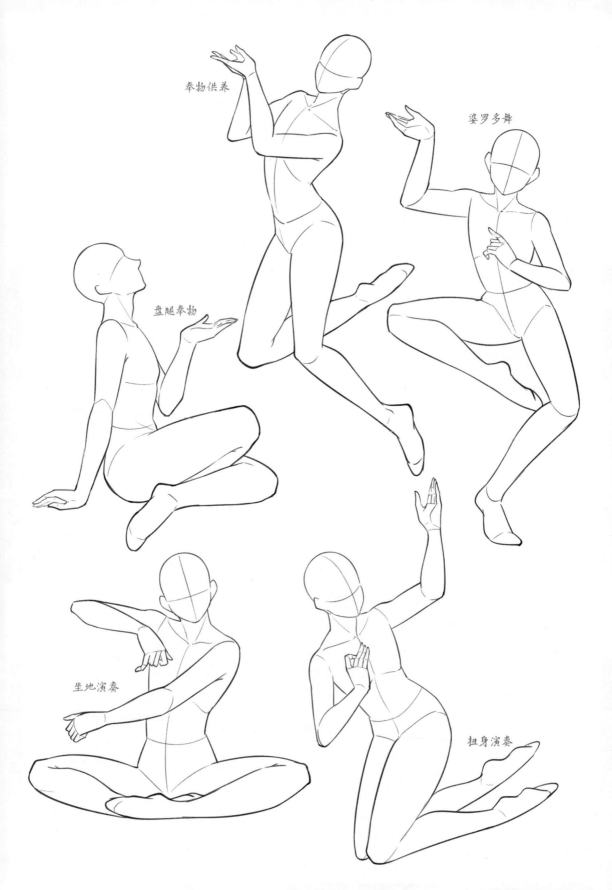

奉物供养

婆罗多舞

盘腿奉物

坐地演奏

扭身演奏

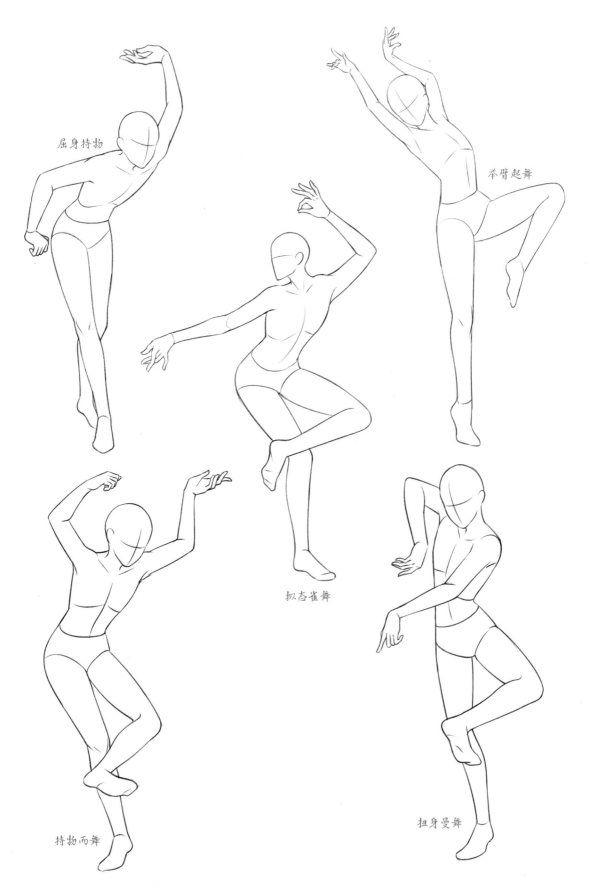

屈身持物

举臂起舞

拟态雀舞

持物而舞

扭身曼舞

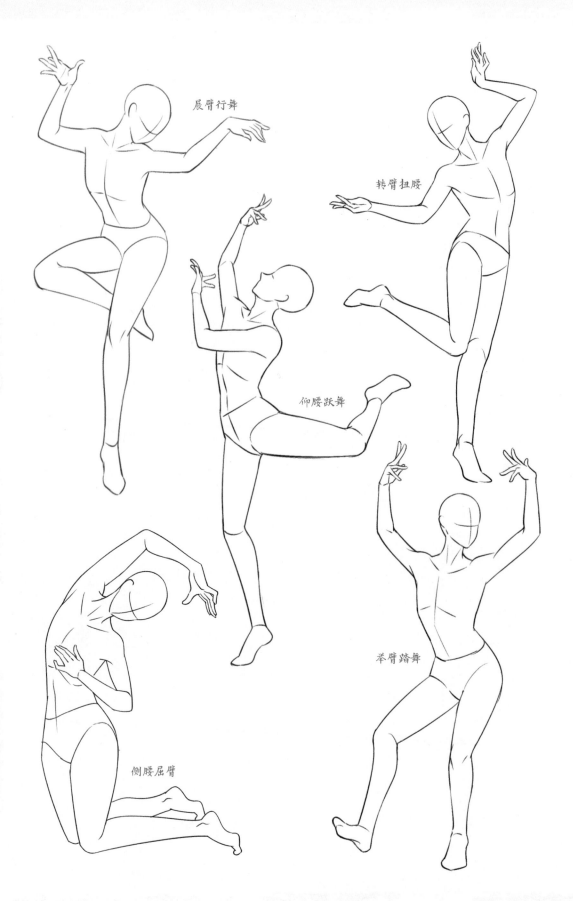

展臂行舞

转臂扭腰

仰腰跃舞

侧腰屈臂

举臂踏舞

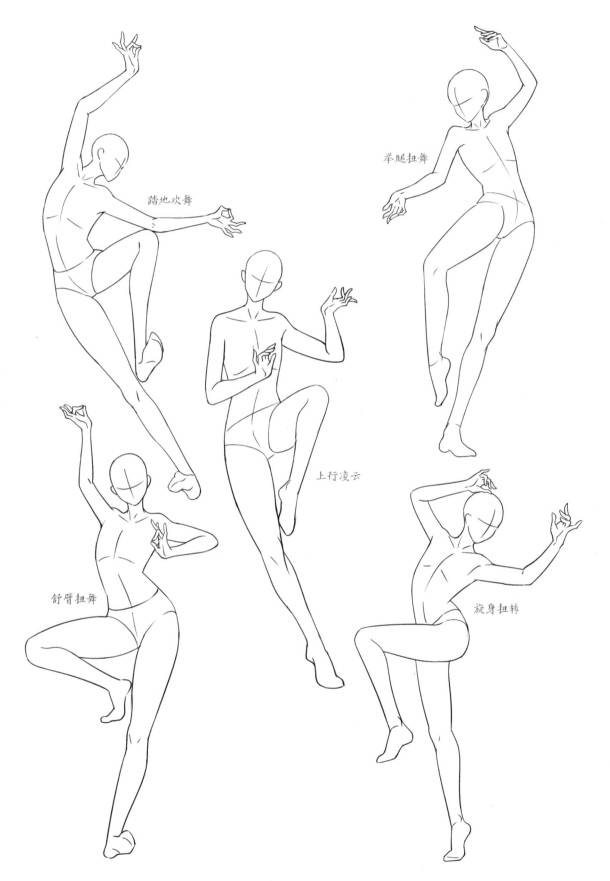

踏地欢舞

举腿扭舞

上行凌云

舒臂扭舞

旋身扭转

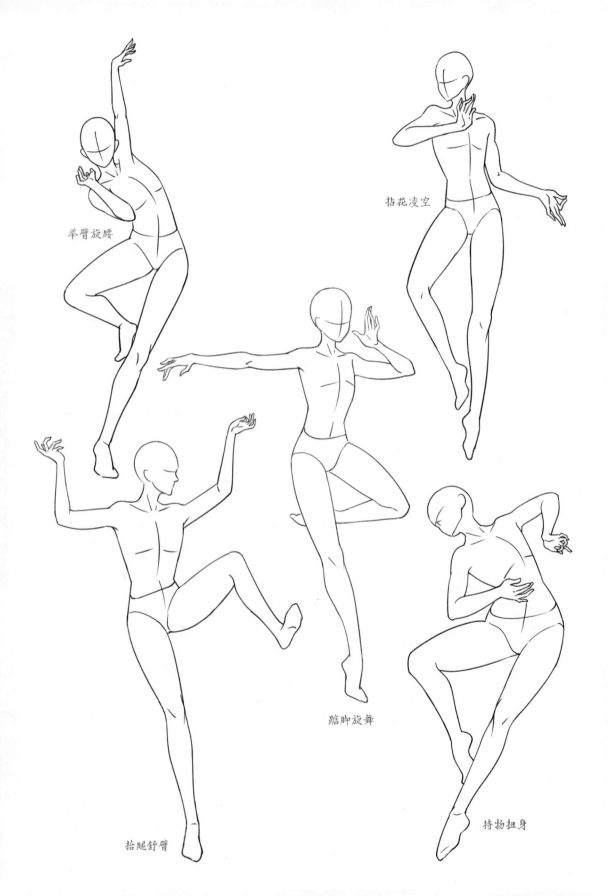

举臂旋腰

拈花凌空

蹱脚旋舞

抬腿舒臂

持物扭身